岡本太郎（1911〜96）

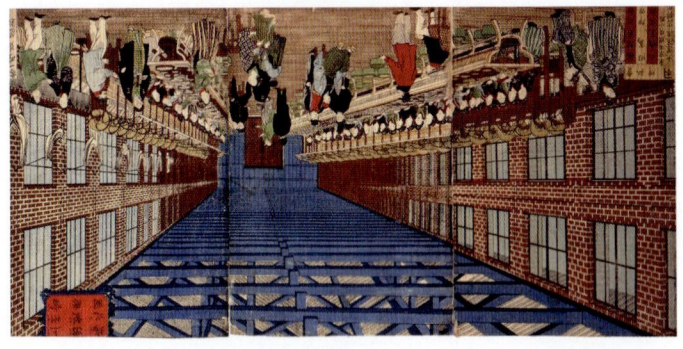

上州富岡製糸場之図（1873）　新図市立美術博物館蔵

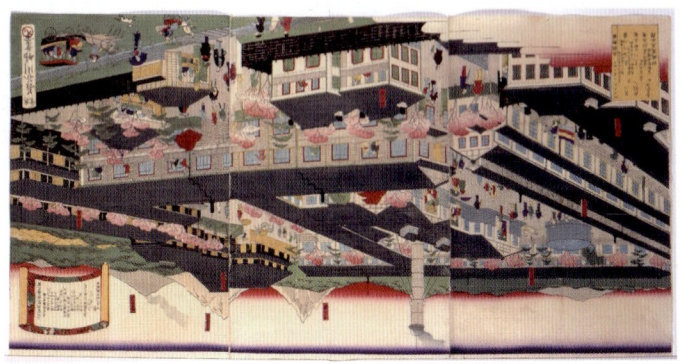

上州富岡製糸場之図（1873）　新図市立美術博物館蔵

開業当時の富岡製糸場

富岡製糸場から出土した信楽焼糸取鍋

繰糸鍋（1902〜39）
（「富岡」と書かれている）

煮繭鍋（1902〜39）

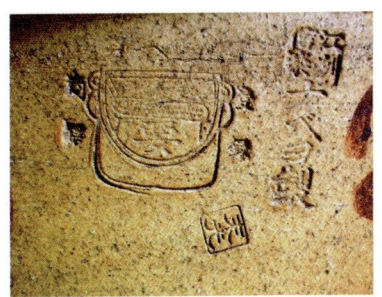

ナベヨ印（1902〜39）

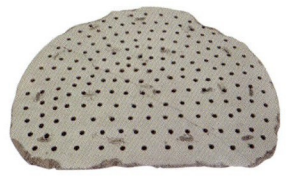

目皿（1902〜39）

いずれも富岡市教育委員会蔵

信楽焼糸取鍋

繰糸鍋（明治30～40年代）奥田工蔵

煮繭鍋（明治20年代後半～40年代）
個人蔵

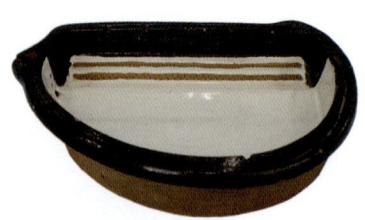

繰糸鍋（明治40年代～大正期）
奥田七郎蔵

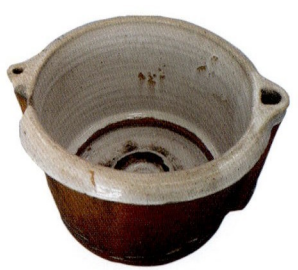

煮繭鍋（明治40年代～大正期）
奥田實蔵

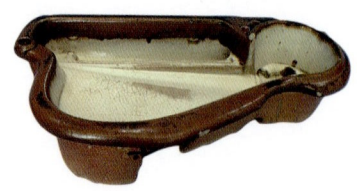

繰糸鍋（大正末年～昭和10年代）
奥田工蔵

信楽焼糸取鍋

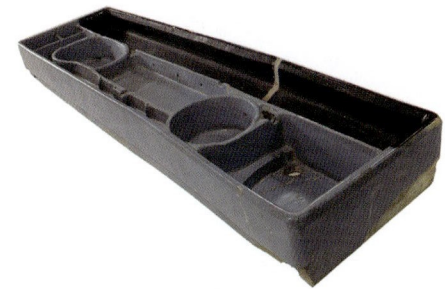

多条繰糸機鍋（昭和10〜20年代）
個人蔵

右上多条繰糸機鍋の部分

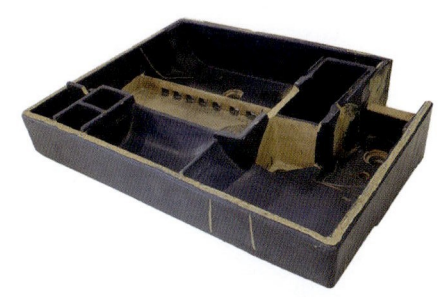

自動繰糸機鍋（昭和20〜30年代）プリンス鍋
個人蔵

右上自動繰糸機鍋の部分

自動繰糸機部品（昭和30年代）
個人蔵

信楽焼耐酸陶器

丸善インク瓶（1914頃）
滋賀県立窯業技術試験場

硫酸瓶（明治〜大正）
冨増純一蔵

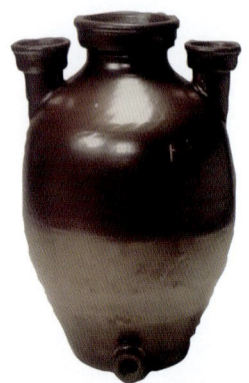

耐酸陶器（大正〜昭和前半）
滋賀県立窯業技術試験場

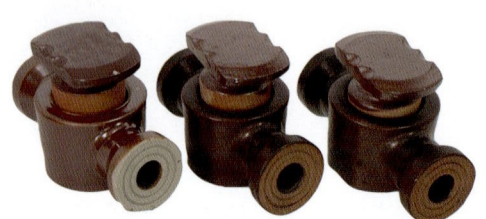

耐酸コック（大正〜昭和前半）滋賀県立窯業技術試験場

近代信楽焼の窯

経済産業省近代化産業遺産・滋賀県指定有形民俗文化財

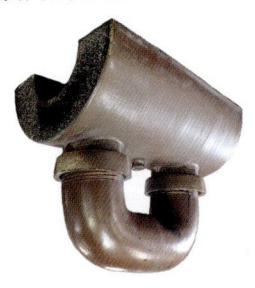

近江化学陶器の耐酸陶器（昭和期末）
個人蔵

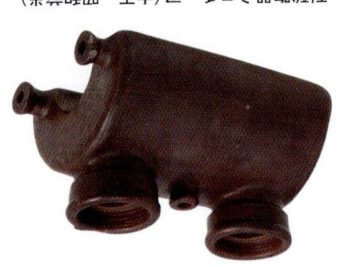

耐酸陶器ミニチュア（大正〜昭和期末）
滋賀県立陶芸の森陶芸館蔵

信楽焼代用陶器

陶製ボタン（1938）

御用火鉢（1942）

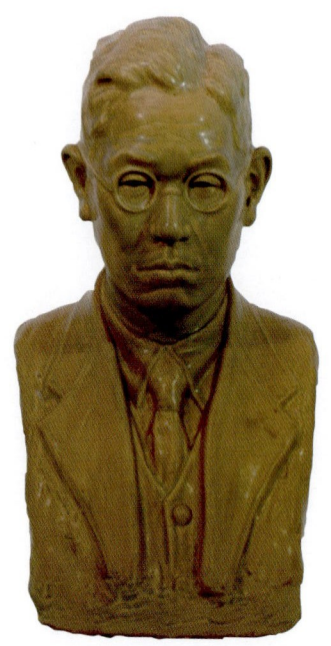

川嶋雄三作　近藤壌太郎知事胸像（1942）

帽章（1938）

いずれも滋賀県立窯業技術試験場蔵

信楽陶器製兵器

陶製手榴弾（1943〜45）

50瓩陶製爆雷（1943〜45）
いずれも磁器質直立窯系技術で陶器兵器を製造

三式地雷薬壺（1943〜45）

戦後の信楽焼

富本憲吉デザイン火鉢（1946）
滋賀県立窯業技術試験場蔵

花台（昭和30〜40年代）
冨増純一蔵

植木鉢（昭和30〜40年代）
冨増純一蔵

滋賀会館タイル（1954）滋賀県立窯業技術試験場蔵

赤ちゃんを抱きする様子

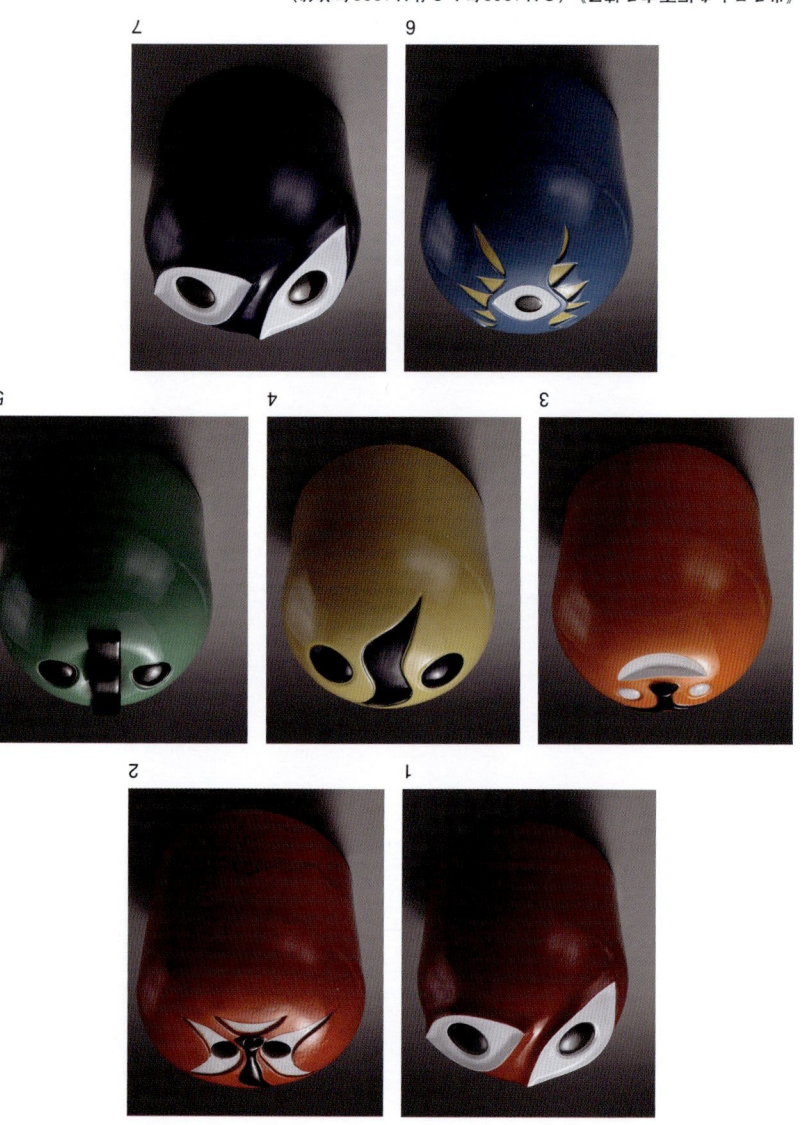

《赤ちゃんを抱きする様子》(2は1963年か？他は1990年前後)
2は信楽小学校蔵、他は由貴市

東京オリンピックと陶板レリーフ群

《眼》(1964)

《プロフィル》(1964)

《競う》(1964)

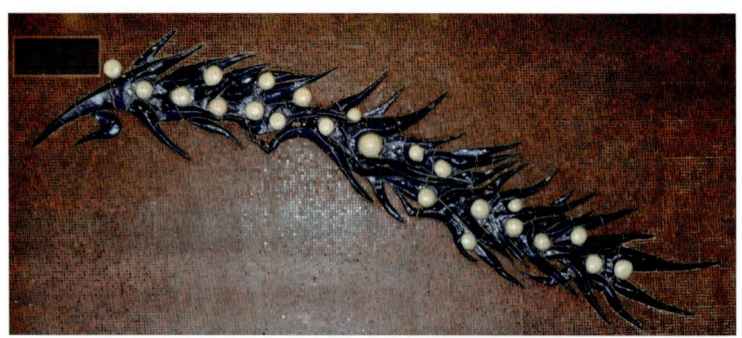

《走る》(1964)

岡本太郎代々木競技場第一体育館陶板レリーフ群、国立競技場蔵

大阪万博と黒い太陽

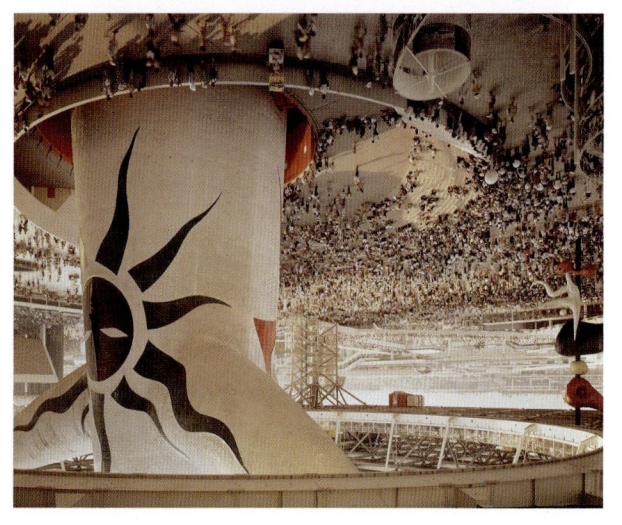

人類の広場（1970）大阪万博日本万国博覧会協会記念事業部提供

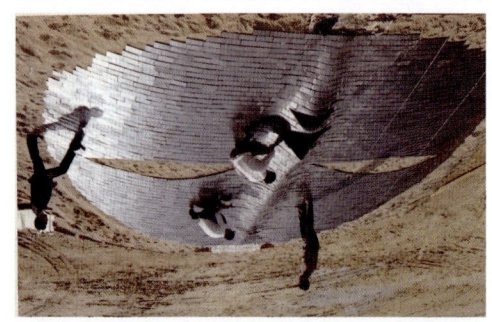

《黒い太陽》京都国立近代美術館蔵（1969）岡田隆彦撮影

太陽の塔レプリカ名井原蔵（1970）個人蔵

岡本太郎の陶板レリーフ

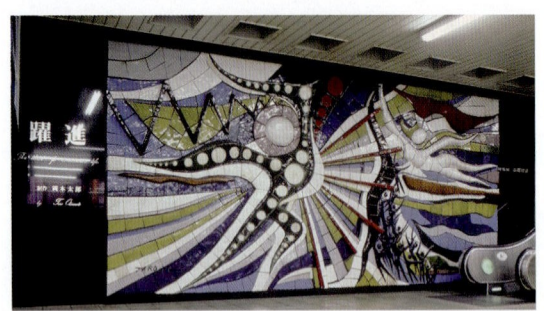

《躍進》（1972） JR岡山駅
山陽放送株式会社蔵　川崎市岡本太郎美術館提供

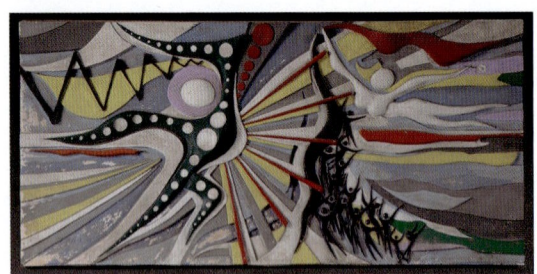

《躍進》マケット（1972）　奥田七郎蔵

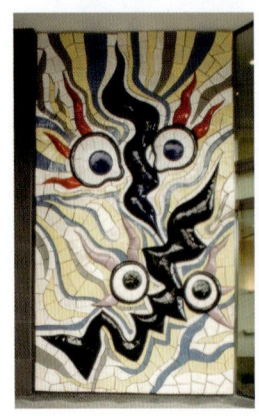 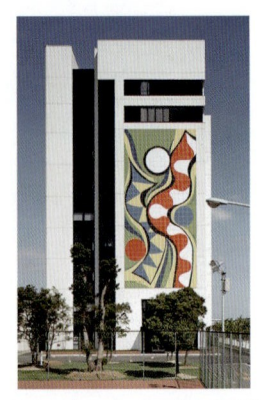

みつめあう愛（1990）江坂ダスキン本社ビル　　いのち躍る（1982）大塚製薬徳島研究所
株式会社ダスキン蔵 川崎市岡本太郎美術館提供　大塚製薬株式会社蔵

岡本太郎の陶板レリーフ

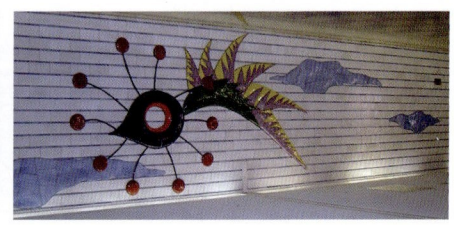

《昼空》(1995)

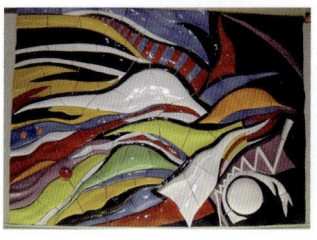

《闇》(1995)

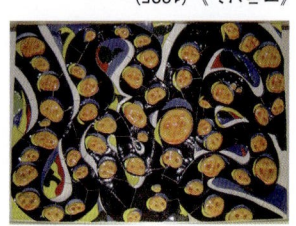

《ランラン》(1995)

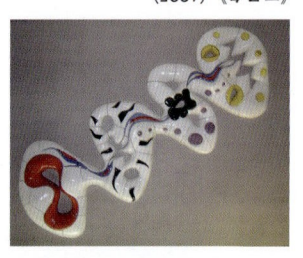

《マスク》(1995)

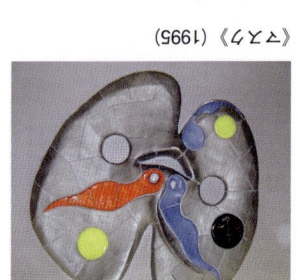

《マスク》(1995)

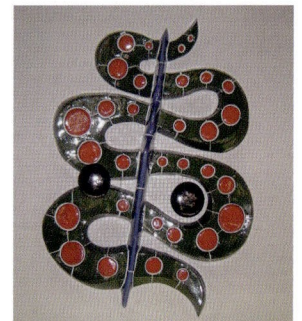

《マスク》(1995)

《マスク》(1995)

いずれも川崎市スタダプリート　川崎市蔵

信楽ゆかりの岡本太郎作品

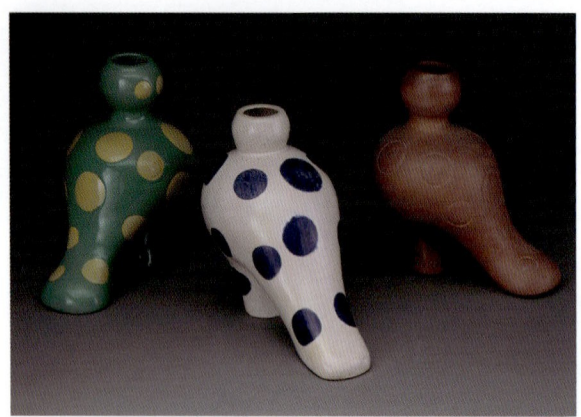

《歩み》(左・右：1991前後、中：1964〜70)
左・右：陶光菴蔵、中：小嶋太郎蔵

《「小島太郎」皿》(1964〜70) 小嶋太郎蔵

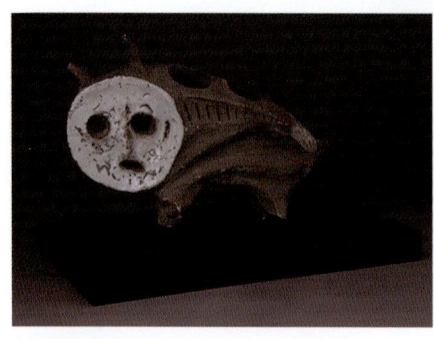

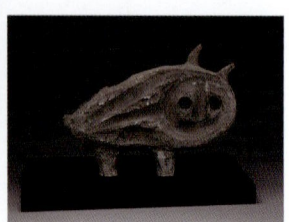

《犬の植木鉢》(1954) 滋賀県陶芸の森蔵

国本武春、宮薗
― 宮薗節の復活のいきさつと顛末 ―

序　文

「形になるものは何でもつくるたくましい産地が信楽です」

この言葉は今から四〇年前、一九七六年六月二八日に放送されたNHK『新日本紀行』で信楽を紹介いただく番組の冒頭に発せられた言葉です。

近代以降は、製糸業とのかかわりの中で糸取鍋、理化学工業とのかかわりの中で耐酸陶器、ビル建設とのかかわりの中で外装タイルといった信楽焼らしくないやきものを数多くつくりだしてきました。まさに「何でもつくるたくましい産地」であったからなのでしょう。

そこで、何でもつくってきた近代の信楽焼の姿をふりかえるとともに、信楽焼の外装タイルと出会い、陶作品の大半をつくりだした岡本太郎さんの作品をご覧いただく展覧会「信楽焼の近代とその遺産 ―― 岡本太郎、信楽へ ――」を、滋賀県立陶芸の森信楽産業展示館にて平成二七年（二〇一五）八月一日から九月三〇日まで開催することになり、あわせて本書を刊行いたしました。「何でもつくる」信楽の姿をご覧いただけましたら幸いに存じます。

最後になりましたが、展覧会の開催および本書の刊行にあたりましては、地元の皆さまをはじめ岡本太郎記念館、富岡市教育委員会、グンゼ博物苑など関係の方々より格別のご配慮、ご協力賜りましたこと、衷心より感謝申し上げます。

特に、展覧会のプロデューサーである畑中英二さんには、本書の執筆をいただきました。重ねて感謝申し上げます。

信楽焼振興協議会

はじめに

一、岡本太郎と信楽

本書のタイトルは『岡本太郎、信楽へ』。岡本太郎が信楽とかかわりがあったことを示している。

そのかかわりとは何か？

勿論、信楽だけに両者の仲立ちをしたのは〝やきもの〟、つまり信楽焼である。太郎は、やきものによる造形を手がけてから、およそ一〇年の間、よりよい作品をつくるために試行錯誤し、いくつかの窯元に赴いた。そして、東京オリンピックを目前にした昭和三八年（一九六三）にめぐりあったのが信楽窯だった。信楽での制作に満足したのか、以降、大阪万博での《太陽の塔》の背面にある《黒い太陽》をはじめとする太郎の陶作品の大半は信楽でつくられることになる。

では、太郎はどのようなことをきっかけに信楽窯とめぐりあい、信楽窯の何に心をつかまれたのだろうか？

それは意外なことに、タヌキの置物でも釉薬をかけない茶陶（茶の湯のやきもの）でもなかった。

はじめに

一八世紀半ば頃から信楽の主力製品となった釉薬をかけたやきものの系譜をひき、近代にはいってから新たに展開した工場の部品や容器、あるいは建材などといった近代産業分野とのかかわりをきっかけとしたのであり、太郎の心をつかんだのは信楽の釉薬だったのだ。

熱烈な太郎ファンならいざ知らず、太郎と信楽とのかかわり自体が意外であるかもしれない。加えて、出会いのきっかけが近代産業分野にあるというのも意外なことかもしれない。さらに信楽焼の釉薬に心惹かれたとあれば、全くの想定外ということになろう。

しかし。

現代の信楽焼の直接のご先祖様が登場したのは一三世紀半ば頃。つまり、七五〇年以上もの歴史を持っており、日本列島の数ある陶産地のなかでは、屈指の歴史の深さを誇る。この間、つくりだしたのはタヌキの置物や茶の湯のやきものだけではない。むしろ、時代の求めに応じて幾度も変容を繰り返し、実に様々なものをつくりだしてきたといっても大きな誤りではないのである。

本書をひもとくことにより、信楽での廻り還る多くの日月にわたるやきものづくりの歴史のなかで、岡本太郎が出会うことになるのはいわば必然だったことがわかるだろう。

第一部では近代の在り方に焦点をあてつつ一九六〇年代までの信楽焼の来し方を明らかにし、第二部では信楽焼と岡本太郎とのかかわりについてみることにしたい。

二、信楽焼のイメージとは？

本論にはいる前に、一般に流布している信楽焼のイメージについてみてみよう。インターネットで容易に知ることのできる情報で、かつ比較的詳細に述べられているものを取り上げてみると、

「長い歴史と文化に支えられ、伝統的な技術によって今日に伝えられて、日本六古窯のひとつに数えられている」ものであり、「温かみのある火色（緋色）の発色と自然釉によるビードロ釉と焦げの味わいに特色づけられ、土と炎が織りなす芸術として〝わび・さび〟の趣を今に伝えている」という。また、「信楽の土は、耐火性に富み、可塑性とともに腰が強いといわれ、『大物づくり』に適し、かつ『小物づくり』においても細工しやすい粘性であり、多種多様のバラティーに富んだ信楽焼が開発されている」（ウィキペディア「信楽焼」二〇一五年四月閲覧http://ja.wikipedia.org/wiki/%E4%BF%A1%E6%A5%BD%E7%84%BC）

とある。

丁寧に述べられており、一見すると問題がないように感じるが、気になるところは多々ある。まずは「温かみのある火色（緋色）」を第一に挙げており、これはいわゆる無釉焼締（釉を用いずに焼き上げた陶器）の特徴を示している。さて、信楽窯において無釉焼締をもっぱらとしていたのはいつだったのだろうか。後で述べるように、考古資料をみる限りにおいては、少なくとも一八世紀中ごろ以

降は、施釉されたものが一般的であり、無釉焼締のやきものはごくわずかにみられるのみとなる。また、「自然釉によるビードロ釉と焦げの味わい」とは何を指すのだろうか。少なくとも信楽焼の特徴にはそのような伝統的技法をほどこした製品は乏しく、敢えていうならば峠の東側に隣接する伊賀焼の特徴とされるものだろう。このくだりの定義付けの根拠は明らかではなく、もしかすると経済産業大臣が指定する伝統的工芸品としての「信楽焼」のイメージの影響を受けているのかもしれない。

また、伝統的工芸品としての信楽焼について記した滋賀県のホームページによると、

天平時代、聖武天皇の紫香楽宮造営に際し、瓦を焼いたのに起源し、六古窯の一つ。「火色」、「焦げ（灰被り）」、「自然釉（ビードロ釉）」の三要素が特徴である。信楽で採掘した粘土は大物づくりにも適した良質の粘土であり、現在、全国の陶器産地でも多く使用されている。無釉の雑器を作ってきたが、幕末には加飾の技法が進み、絵付けを施した飲食器も作られた。今日でも大物づくりを特徴とし、独特の土味を活かした製品が作られている。（滋賀県ホームページ「伝統的工芸品　信楽焼」http://www.pref.shiga.lg.jp/f/densan/keizai/）

とある。「天平時代、聖武天皇の紫香楽宮造営に際し、瓦を焼いたのに起源し」の箇所は問題外であるから措くとして、やはり製品の定義づけと現実に存在していた製品とのギャップは大きい。この一文も、近年になってから、その歴史性を度外視して新たに定義づけされたものであることは明らかであろう。

では、信楽焼の実態とはどのようなものであろうか。　近年の信楽焼の産額についてみてみると、興味

7

深いことがわかる。

平成初年のバブル崩壊により安定成長期は終わり、その後失われた二〇年と呼ばれる低成長期に入る。信楽焼の年間産額も平成一桁の一〇〇億円台から平成二一年度には五〇億円を切り、今なお需要不振が続き低迷が続いている。平成二五年度時点での品種別生産額の比率は、建材四五％、食卓用品二二％、インテリア・エクステリア二二％となっている。驚くべきことにタイルなどの建材が、近年の信楽焼の中では最も産額が多く、約半数を占めているのである。このような傾向は、近年にはじまったものではない。

このようにみると、むしろこれらの文章の前後の脈絡とは関係なく挿入されている「多種多様のバラエティーに富んだ信楽焼が開発されている」、あるいは「無釉の雑器をつくってきたが……」の一文については一定の理解を示すことはできる。多種多様なバラエティーに富んだやきものをつくっているのが信楽であるというのが現実に即した認識なのである。

以下、信楽でのやきものづくりについて述べていくわけであるが、本書では信楽でつくられたやきものを「信楽焼」、信楽でのやきものづくりを総称して「信楽窯」と呼称することとする。

参考文献

（1）滋賀県商工労働観光部『平成25・26年度版　滋賀県の商工業』二〇一四年

8

目次

序　文 ... 3

はじめに ... 4

第一部　信楽焼の近代 ... 11

第一章　近代をむかえた信楽窯 ... 12

第一節　近代までの信楽窯

第二節　近代の信楽窯

第三節　製糸業の展開と信楽焼　—世界遺産富岡製糸場とのかかわりから—

第四節　理化学工業の展開と信楽焼

第五節　信楽窯の近代化

第二章　戦中・戦後の信楽焼 ... 83

第一節　代用陶磁器の時代

第二節　火鉢の時代

第三節　信楽焼タイル登場

第四節　牧神、音楽を楽しむの図

第二部　岡本太郎、信楽へ　107
　第一章　太郎と信楽の出会い　108
　　第一節　太郎と陶の出会い
　　第二節　太郎と七郎
　第二章　東京オリンピック《競う》　124
　　第一節　国立代々木競技場の陶板レリーフ群
　　第二節　群像1
　第三章　大阪万博《黒い太陽》　142
　　第一節　大阪万博と太陽の塔
　　第二節　群像2　小太郎と博士
　第四章　大阪万博以降の太郎と信楽　167
　　第一節　太郎、信楽町名誉町民に
　　第二節　躍進
　　第三節　太郎と陶光菴
　　第四節　太郎と實がつくりだしたもの
　太郎と信楽　196

あとがき　203

はしやすめ
信楽(しがらき)汽車土瓶　25
信楽糸取鍋の変遷　56
耐酸陶器の釉薬──来待(きまち)釉──　74
信楽狸　95
《坐ることを拒否する椅子》　120
《犬の植木鉢》　139
大阪万博大凧　154
太郎の芸術とパブリックアート　163

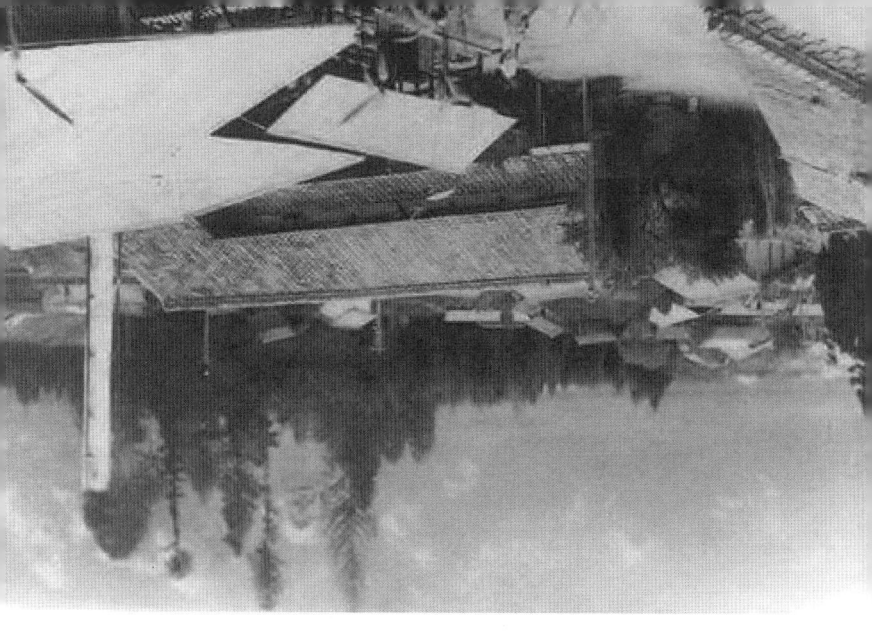

信濃の落花

第一話

第一章 近代をむかえた信楽窯

第一節 近代までの信楽窯

一、近代までの信楽窯のあゆみ

本節では近年の調査・研究を踏まえて、ごく簡単に近代までの信楽焼・窯像について述べることにしよう[1]。

今日の信楽焼に直接つながるやきものづくりは、甲賀市信楽町黄瀬イシヤ窯(旧名称は黄瀬ハンシ窯)での発掘調査によって一三世紀半ば頃にさかのぼることが判明した[2]。窯構造も製品も常滑窯のものに極めて似ていることから、全面的な技術導入をうけて成立したと考えられる。ここでつくりだされたのは、常滑焼と見間違うほどの形をした釉薬をかけない無釉焼締の壺・甕・擂鉢。当時の販路は、厳密にはし得ない部分はあるが、信楽窯の位置す

滋賀県立陶芸の森金山復元窯
16世紀後半の金山窯を復元したもの

第一部　第一章　近代をむかえた信楽窯

る近江地域南半程度であったと推測できる。
常滑窯と酷似していた製品の形は、一四世紀半ば頃にはようやく信楽焼固有の変化がみられるようになり、窯構造も常滑窯との違いが出てくる。ほぼ一世紀の時を経て、ようやく常滑焼とは異なる"信楽焼"が成立したといえるだろう。

一五世紀後半になると、近江地域南半以外に京都でも出土するようになり、販路を広げたことがわかる。またその頃に窯構造が大きく変化する。金山窯のように二つの窯を並べたような信楽窯独特の双胴式(そうどうしき)と呼ばれるものになったのだ。窯体焼成室の床面積は倍増し、おのずと生産量も倍増することになる。

また、主としてつくられていたのは壺・甕・擂鉢であったが、この時期からわずかな量ではあるものの茶陶をつくりはじめ、広く知られるようになった。茶陶の中でも、もっぱら水指と建水をつくり、「玄哉(げんさい)信楽鬼桶(しがらきおにおけ)」と呼ばれた著名な水指があったことからうかがわれるように、とりわけ水指は信楽焼、建水は

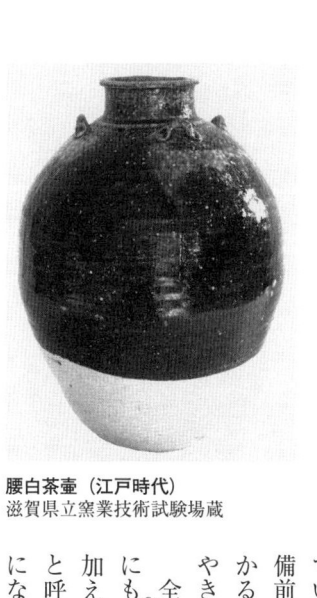

腰白茶壺（江戸時代）
滋賀県立窯業技術試験場蔵

備前焼という棲み分けがあったようだ。茶会記や出土事例をみても水指を多くつくっていた。以上のことからわかるように、この時期の製品が、信楽焼といえば茶の湯のやきものというイメージを形作ったといえるだろう。

一七世紀にはいると信楽にも登窯(のぼりがま)が導入される。また、無釉焼締の壺・甕・擂鉢に加えて、将軍家に献上される茶の容器である"腰白茶壺"と呼ばれる釉薬をかけた茶壺がわずかにつくられるようになった。一七世紀末頃になると、陶土の選別が発達して

13

第一節　近代までの信楽窯

なった訳ではないが、小杉碗や丸碗といった京焼風の小物施釉陶器（ことに喫茶関係が大半を占めた）をもっぱらつくりはじめるようになる。窯の数はそれ以前の約八倍にもなり、"やきものの町、信楽"の直接的な原風景が形成されていく。これは、信楽が天領を含む複数の領主からなる相給支配によって分断されていることから、信楽焼全体の生産を調整する窯株のような機構が存在しなかったことによるものと考えられる。また、大きな特徴として、京焼風小物施釉陶器には絵付けをほとんどしなかったことと独自の印銘が捺されなかったことが挙げられる。京焼と分別できないほど技術体系は共通しているものの、こういった点には大きな違いがあった。

一九世紀前半にも同様に京焼風小物施釉陶器をつくり続けるものの、喫茶関係のみではなく神仏具をはじめとする他の用途のものをつくりはじめるようになり、製品の多様化がみられる。一九世紀半ばには生産を調整する機構が一時的に存在していたようであるが、その有効性は如何ほどのものであったかは明らかではない。

小杉碗（18世紀後半）　個人蔵

小杉碗（18世紀末から19世紀初頭）　個人蔵

丸碗（18世紀後半）　個人蔵

くるようで、砂粒の多いものは壺・甕・擂鉢に、精製されたものは京焼の陶土として用いられていたと推測される。

一八世紀半ばには大きな変化がみられるようになる。壺・甕・擂鉢をつくらなく

14

二、近代までの信楽窯の特性

信楽焼・陶器製造図面　長野村（1873）
滋賀県立図書館提供

信楽焼・陶器製造検査図面　神山村（1873）
滋賀県立図書館提供

　以上、近代までの信楽のやきものづくりについて簡単にみてきた。中世の開窯期から一八世紀半ば頃までは、もっぱら壺・甕・擂鉢といった無釉焼締のやきものをつくり続けてきた。そのなかで戦国時代である一五世紀後半頃からは水指・建水といった茶の湯のやきものをごく少量ではあるがつくりはじめ、江戸時代前期である一七世紀からは釉薬をかけたやきものも量的には多くはないがつくりはじめていた。一八世紀半ば以降は、京焼風の小物施釉陶器を大量につくりはじめ、窯の数は約八倍になったことが確認できる。この時点で、無釉焼締の製品は生産量全体からみるとごくわずかとなっている。つまり、現在流布している信楽焼のイメージは実像とかけ離れていることがわかるだろう。

　また、江戸時代においては天領を含む相給支配によって信楽が分断されていたことから、信楽窯

第一節　近代までの信楽窯

全体を統制するような機構は定着しなかった。それ故に窯の数は増えるにまかせ、没落しようとも保護されることもなく、行政の枠組みが大きく変革した近代以降もその雰囲気は信楽を支配し続けた。

信楽窯では、江戸時代において特定の陶家が保護されなかった社会背景もあってか、「イエ」の浮沈は顕著で、江戸時代以前の文書がほとんど遺されていない。加えて、庄屋筋の文書も大正から昭和初年にかけて『甲賀郡志』あるいは彦根高商（現在の滋賀大学経済学部）らの研究者に借り上げられ翻刻された文書はあったものの地元に戻されることなく散逸したようであり、他の陶産地と比較すると文字資料から大正時代以前の姿を推し量ることは極めて困難となっている。

そこで、考古学的な研究が結果的に有効となるわけであるが、一般的な傾向や生産構造の枠組みなどを類推することは可能であるとはいえ、具体的な人物像や出来事を抽出することは極めて難しい。それ故、隔靴掻痒のうらみはあるが、現時点の学術水準からすると、先に述べたものが精一杯ということになる。

とはいえ、「はじめに」に挙げた〝信楽焼〟のイメージと実際はことなるものであったことは明らかにできただろう。

さて、こうした歴史的前提をもった信楽窯は、近代にはいるとどのように展開していったのであろうか。次節以降においてみることにしたい。

参考文献

（1）畑中英二『信楽焼の考古学的研究』サンライズ出版、二〇〇三年。畑中英二『続・信楽焼の考古学的研究』サンラ

イズ出版、二〇〇七年。畑中英二「信楽焼の成立」『甲賀市史』第二巻、甲賀衆の中世、甲賀市、二〇一二年。畑

（2）甲賀市教育委員会『黄瀬イシヤ（ハンシ）遺跡・長野東出遺跡発掘調査報告書　滋賀県緊急雇用創出特別対策事業（信
　　中英二「信楽焼の考古学」『甲賀市史』第五巻、信楽焼・考古・美術工芸、甲賀市、二〇一三年
　　楽焼窯跡緊急分布調査事業）』二〇〇五年

（3）畑中英二『信楽焼の考古学的研究』サンライズ出版、二〇〇三年

（4）畑中英二「金山遺跡」滋賀県教育委員会・滋賀県文化財保護協会、二〇〇三年

（5）畑中英二「備前茶陶の基礎研究—一六世紀における水指・建水について—」『淡海文化財学論叢』第四輯、淡海文化
　　財学論叢刊行会、二〇一二年

（6）畑中英二『続・信楽焼の考古学的研究』サンライズ出版、二〇〇七年

（7）註（6）と同じ

第二節　近代の信楽窯

一、近代の窯業と信楽

（一）近代の窯業

　江戸時代の信楽窯は、壺・甕・擂鉢といった暮らしのやきものに加えて、京都とともに小物施釉陶器の一大生産地となり、また、将軍家に献上する宇治茶の容器としての茶壺や戦国時代以来つくりつづけていた茶陶の生産地として広く知られていた。明治維新をむかえ、どのような変化を遂げていったのだろうか。

　明治一三年（一八八〇）に刊行された『滋賀県物産誌』[1]によると、信楽の長野村では全二〇六戸のうち、やきものづくりをしているのが八〇戸、仲買が三八戸とやきものにかかわる戸が全体の半数をこえていることがわかる。また、牧・神山・小川出といった周辺の村においても製造・販売・輸送にかかわる戸が多数確認することができる。"やきものの町"であったのだ。

　幕末から明治初期にかけて、窯業は領主階級からの保護を失い、藩窯等が次々と没落・消滅していくなかで、瀬戸・京都・有田、そして信楽窯などは生き残っていった。また、伝統的な陶産地ではない名古屋や横浜において、絵付けを専門に輸出を展開した産地が新たに出現したことも、この時期の大きな特徴である。

　近代産業は、明治から大正期を通じて急速にその生産額を拡大させていった。窯業もこのような流れ

18

のなかで、生産額は増加傾向をみせる。例えば京都窯では明治二五年（一八九二）に生産額約六〇万円であったものが同四四年（一九一一）には約一二〇万円に。同時期、有田窯では約四〇万円が一〇〇万円に、瀬戸窯では約三五万円が一二〇万円にと増加がみられる。ただし、明治時代半ばから末にかけての米価は倍になっていることを考えあわせると、生産額自体はやや増加傾向にあったというにとどまる。

信楽窯においても生産額は明治期から大正期を通じてほぼ増加しつづけており、同二五年に約五万円であった生産額は四四年に至って約二四万円になっている。また、大正三年（一九一四）には一九万八千円まで減少したものの、同五年（一九一六）には一気に三〇万円代までもの増加がみられた。米価との比較で考えると、生産額は大きく増加したとみてよいだろう（これは第一次世界大戦がおこった年にあたり、海外での需要と販路の拡大、それに伴う内地向き製品製造の品薄状態、耐酸容器である硫酸瓶製造の需要が原因であることがわかっている）。明治時代後半から大正年間にかけての間、瀬戸や有田と比較すると生産規模は小さかったものの、飛躍的に生産量が伸びていることは間違いない。

（二）近代信楽のやきものづくり

当時の信楽窯は生産額、戸数、職工人数において、例えば瀬戸、美濃、京都、有田窯などの大生産地に及ぶべくもなく、窯場の規模としては他の主要陶産地に比して小さかったといえる。しかし、一人あたり、一戸あたりの生産額をみると信楽窯が特に低かったわけではなく、各戸における生産性が著しく劣っているわけではなかった。

この時代の主要な産業は、在来産業がその多くを占め、労働力を農家副業に依存していた。そのため、小規模もしくは家内経営でなりたっていた産業が多く、窯業もその一つであった。京都、有田、瀬戸、

19

美濃、常滑、信楽窯といった主要産地の一戸あたりの職工数をみると、有田窯を除くと、どの産地でもほぼ五〜一〇人前後で推移しており、窯業を営んでいた戸、一つ一つが小規模であったことがわかる。信楽にかんしては、他産地とくらべて、極端に小規模であったわけではなく、他産地と同じように一〇人以内の家内経営でなりたっていたようである。

次に生産品の種類をみてみよう。

近代の陶磁器は輸出品としても重要で、繊維類と雑貨類を主として輸出が構成されていたなか、雑貨としてはマッチと並ぶ重要輸出品であった。多いときには六〇％、少ないときでも三〇％あり、海外が大きな市場となっていたことがわかる。

このようななかで信楽窯においては国内向陶器のみを生産していた。もちろん、すべてが国内で使用されていたわけではなく、その一部は大阪の商人の手を経て輸出されていたこともあったようであるが、大部分は日本国内で使用されていたようだ。なお、明治期の輸出陶器の代表的存在であった薩摩焼を模倣した京都の粟田焼は、その素地を信楽窯でつくっていたことから、結果的に信楽焼が国外に出ることはあったといえるが、やはり輸出品としての信楽焼が存在していた訳ではなかった。

二、内国勧業博覧会と輸出陶器

日本政府が大きな意気込みをもって初めて公式参加した明治六年（一八七三）開催のウィーン万国博覧会では一定の成功をおさめ、国内でも博覧会を開催することによってさらなる技術向上や品質改良がうながされると考えた。同九年（一八七六）内務卿大久保利通（一八三〇〜七八）により「内国勧業

第一部　第一章　近代をむかえた信楽窯

第五回内国勧業博覧会見物案内図（1903）　個人蔵

博覧会開設ニ関スル建言書」が提出され、翌年には東京上野公園にて「第一回内国勧業博覧会」が開催された。以降、同三六年（一九〇三）まで五回の博覧会が開催されている。内国勧業博覧会は窯業界にも大きな影響を与えたといわれている。では、信楽窯にはどのような影響を与えたのだろうか。

同一四年（一八八一）の第二回内国勧業博覧会において　は、信楽の多羅尾村の長尾栗蔵が様々な文様を描いた花瓶を出品し、有功賞三等を獲得している。審査評語をみると、海外輸出を試みていたことがうかがわれる。また、明治八年から一四年頃にかけて貿易拡大を目論んで作成された図案集『温知図録』があり、海外輸出に取り組んでいた九谷・有田・京都・瀬戸窯の図案が大半を占めるなかで、滋賀（信楽）の奥田文四郎による二つの図が掲載されている。

ただし、出品されたものの多くは海外輸出とは明らかに趣を異にするものであった。出品者の多くを占める信楽の長野村の人の作品は、茶壺・花瓶・水鉢などの大物陶器、また、数は少ないものの信楽の雲井村から徳利や神仏具、信楽の長野村神山から土瓶など、いずれも旧態依然のものが出品されていたのであった。

先に述べたように、江戸時代までの信楽窯では絵付けを

第二節　近代の信楽窯

した小物、花瓶といういわゆる装飾品は基本的につくられていなかった。これは明治時代にはいってからも変わらず、信楽窯の主な製品の種類もそれほど変化はみられなかったのである。ちなみに有田、京都、瀬戸窯では絵付けの図案を審査あるいは品評会が催されていたが、信楽・常滑窯においてはこういった図案にかんする品評会は行われていなかった。これらの窯では絵付けを積極的に行わなかったが故に、図案を審査し、改良するという必要性がなかったことがわかるのだ。

つまるところ、近代にはいってもなお、江戸時代の製品と大きくは変わらず、海外輸出用の絵付けを積極的に行わず国内に向けた実用一点張りの製品をつくりだしていたのである。

三、近代の信楽窯が目指したもの

明治という時代をむかえた信楽窯は、新たな難局をむかえることになった。中世以来の伝統的製品であった茶壺は、陶器よりも軽くて保湿性に優れたブリキ製の茶箱が明治一〇年代から本格的に普及することによって需要が激減した。菜種油で灯りをともしていた灯明具は、より明るく持続時間の長い石油ランプにとってかわられた。土瓶も金属製の薬缶の普及によって需要が激減。加えて、江戸時代末期にはかろうじて一時的に機能していたとみられる販売統制が行われなくなったことから、低価格競争が起こり、デフレ状態となってしまった。

そこで明治三四年（一九〇一）、信楽では県費の補助を受けて模範工場を設置し、技術者の養成と各種の研究を行うこととなった。もっぱら国内向けの日用品をつくっていたことから脱却すべく、初代場長（講師）は九谷窯から、二代目場長は京都清水窯から招聘し、輸出用の上絵付けを行うことを目論ん

でいたようである。しかし、そういった製品は信楽では根付くことはなく、場長は次々と更送された。

同四四年（一九一一）頃、東京高等工業学校窯業科（現在の東京工業大学）で学んだ信楽出身の奥田三代吉が三代目場長になって、地元とのかかわりを重視し、化学工業用の耐酸陶器や耐熱陶器の生産を行い、ようやく軌道に乗りはじめたのだという。

では、明治から太平洋戦争までの間、信楽窯がつくりだしたものは何だったのだろうか。

伝聞では、明治一〇年代に最も多くつくっていたのは茶壺(6)、それ以降に最も多くつくられたのは火鉢であったといわれている。実は、明治時代の製品別産額を示す資料は皆無。系統だったものはないので、厳密には明らかにし得ず、大正年間以降になってようやく内訳が判明する。火鉢は、大正年間には産額全体の三〇〜四〇パーセント、昭和にはいると七〇パーセント前後を占めており、信楽の中で多数を占める小規模な工房がもっぱら火鉢をつくっているという状況であったようだ。次いで産額が高いのは便器。一つ一つの単価が安いので産額は高くないものの、小物の食器なども江戸時代以来の伝統をひいてつくり続けられていた。

その他に、江戸時代になかったものがある。糸取鍋と耐酸陶器である。前者は統計データに初めてその名がみえるのが大正一二年（一九二三）。ほぼ信楽糸取鍋合名会社のみで信楽焼全体の一〇パーセントの産額を占めていたことがわかり、異彩を放っていたことがわかる。一方、後者は明治時代に生産のピークがあったようで、大正年間以降の統計データにその姿はほとんどみえず、実態はわからない。

では、次節より明治時代から大正年間以降につくりはじめられるようになった糸取鍋と耐酸陶器についてみてみることにしよう。

参考文献

(1) 『滋賀県市町村沿革史』第五巻所収

(2) 桝村麻貴「近代の信楽」『信楽汽車土瓶』サンライズ出版、二〇〇七年

(3) 塩田力蔵「日本近世窯業史」第三編陶磁器工業 復刻版 大日本窯業協会編『日本窯業史総説』第五巻、一九九一年

(4) 東日本一般缶工業協同組合人材育成計画事業委員会『一般缶製造業の技術と進歩』東日本一般缶工業協同組合、一九九三年

(5) 松本雅雄「信楽陶業の起源と製品の変遷」『彦根高商論叢 実業教育五十周年記念論文集』彦根高等商業学校、一九三四年

(6) 「滋賀県治意見書 附参考」滋賀県歴史的文書、写七七

はしやすめ

信楽汽車土瓶

旅の友　駅弁とお茶

鉄道に乗って長旅をするときに、各地の特色あふれる駅弁を手に、胃袋ごとその地域を楽しむことは日本人にとって、決して特別なことではない。しかし、このように地域色あふれる弁当をつくりだしているのは、世界広しといえども日本ぐらいなのだという。

江戸幕府が定めた参勤交代によって道路と宿駅が整備され、その結果として世界に例をみないほど安全で快適な旅を手にいれることになった。そして、街道を行き交う多くの旅人を相手に、街道のあちこちで名物を創出していったのだ。近代にはいって各地に張り巡らされた鉄道網が旅を担うようになった時点で、街道の本陣や旅籠が駅売りの弁当屋に転業したことにより、江戸時代二五〇年をかけて醸成されてきた街道文化が

ビゴー「東京・神戸間の鉄道」(1891)
『ビゴー素描コレクション』
1989　岩波書店

第二節　近代の信楽窯

信楽汽車土瓶

初期（明治三〇年代まで）の汽車土瓶は、日常使いの山水などを描いた土瓶を一回り小さくしたものであり、一応ではあるが汽車用につくられたものではあった。遺跡から出土する初期の汽車土瓶には信楽窯以外のものもみられるが、厳密には同時代ではないものの記録に残されているのが信楽窯のみ。つまり、公式記録でははじめて汽車土瓶をつくりだしたのは信楽窯である、ということになっている。

明治三〇年台（一八九七〜一九〇六）になると、土瓶はさらに一回り小さくなり、車窓に置きやすくなる。さらには、駅名と駅弁屋の名前が書かれるようになる。

東海軒汽車土瓶（昭和初年〜20年頃）個人蔵

そのまま鉄道の世界へと持ち込まれたといってよい。地域の個性溢れる駅弁とともに売り出されたのが「お茶」。これらのセットは日本固有の文化といっても過言ではないだろう。お茶の容器は、当初は普段使いのやきものの土瓶を一回り小さくしたものがつくられたが、それでも車窓に置くには大きすぎた。次第にコンパクトになり、車窓に馴染むようになったのであった。

駅弁とともに販売されたやきもののお茶容器、それが汽車土瓶であった。

第一部　第一章　近代をむかえた信楽窯

信楽窯における近代の産物として窯跡から万遍なくみられる汽車土瓶は、車窓に置けるように明治以前から生産していた土瓶を小型化したものである。社会情勢に対応してはいるものの、新たな技術や創意があったわけではないことに留意しておきたい。

信楽窯では、大正年間（一九一二〜二六）までには本州の西半に販路を持っていたようである。この時期、東の益子窯、西の信楽窯といってよいほどの生産量を誇ったことが窯跡や遺跡から出土した汽車土瓶からうかがわれる。ただし、昭和初期以降瀬戸・美濃窯をはじめとする産地にその地位をとってかわられてしまう。その最も大きな理由は工業化である。この時期に出てきたのが、熟練した技能を必要としない石膏型を用いた泥漿鋳込みという方法であった。つまり、職人の高価な技術料が不要なのでコストを大幅に下げることができ、他の陶産地と水をあけたのだった。

この頃の信楽窯では、村瀬汽車土瓶工場とマルヨシが泥漿鋳込みではなく石膏型機械轆轤を導入して量産化を目論んだが、あくまでも信楽窯全体からみると少数であ

汽車土瓶の分布

ったといわざるを得ない。

信楽窯では、昭和四〇年台（一九六五〜七四）に信楽学園が泥漿鋳込みを導入してもなお、ほかの窯元はかたくなに石膏型機械轆轤の汽車土瓶をつくりつづけた。統計データをみても明らかではあるが、当時の信楽窯自体が、家内制手工業から工場に転換するほど個々の生産者が経済力を持っておらず、転換することは困難だったとみるべきかもしれない。

明治以降、鉄道の旅の友として親しまれた汽車土瓶は、昭和四〇年台に至って全国的に姿を消した。お茶の味は明らかに悪くなるが、製造コストが安価で廃棄処理の容易なポリエチレン容器が登場し、数年間のうちにとってかわられてしまったからである。

当時の信楽窯での汽車土瓶づくりは最盛期と比較すると販路を大きく縮小させているものの、村瀬汽車土瓶工場、マルヨシ、信楽学園らが操業を続けていた。つまり、信楽汽車土瓶は、汽車土瓶の始まりから終わりまで全ての局面に登場した稀有なものだったのだ。日本の近代を象徴する鉄道に寄り添い、日本独自の鉄道文化の創出を担った信楽汽車土瓶は信楽窯を代表する近代化産業遺産といえるだろう。

参考文献

（１）畑中英二「駅弁とお茶の文化史」『近江の文化と伝統』ライズヴィル都賀山、二〇一〇年

（２）畑中英二編『信楽汽車土瓶』サンライズ出版、二〇〇七年

第三節　製糸業の展開と信楽焼 ―世界遺産富岡製糸場とのかかわりから―

一・世界遺産富岡製糸場について

（一）富岡製糸場

　明治政府が欧米諸国に伍するため、国家の近代化を推し進めるべく行われた新産業育成施策としての殖産興業。それを担う官営工場の一つとして明治五年（一八七二）に建設された富岡製糸場は、フランスの技術を導入した生糸の大量生産によって、養蚕・製糸・織物にかかわる一連の絹産業を発展させた。その先進的な技術は国内各地に伝播され、さらに養蚕の技術革新を進め、原料繭の大量生産にも成功したのだった。その結果、一九二〇年台（大正九～昭和四）には世界一の生糸輸出国になり、安価で良質な生糸を輸出した。太平洋戦争後は、生糸生産のオートメーション化にも成功し、日本の絹産業を支えたのだった。絹の大衆化に貢献し、世界の絹産業を支えたのだった。

　明治初年にお抱え外国人によって製糸業の近代化を図った日本が、独自の展開をみせ百年を経ずして世界をリードするようになった。その起点が富岡製糸場であったのだ。[1]

（二）世界遺産「富岡製糸場と絹産業遺産群」

　平成一九年（二〇〇七）一月、富岡製糸場は近代化遺産としては日本で最初に世界遺産暫定リストに記載された。その後さらなる調査や構成物件の調整が行われ、日本の近代化への寄与にとどまらず、絹

第三節　製糸業の展開と信楽焼 —世界遺産富岡製糸場とのかかわりから—

産業の国際的技術交流および技術革新を伝える文化遺産として同二五年（二〇一三）一月に世界遺産センターに推薦書が提出された。翌年六月の第三八回世界遺産委員会（ドーハ）において、「富岡製糸場と絹産業遺産群」として世界遺産へ正式に登録された。

世界の絹産業発展に重要な役割を果たした技術革新の主要舞台である富岡製糸場では、明治五年（一八七二）から昭和六二年（一九八七）まで生産が続けられており、その間、官営（一八七二～九三）→

富岡製糸場西繭倉庫建物外観　富岡市・富岡製糸場提供

富岡製糸場工女勉強之図（1873）
富岡市立美術館博物館蔵

30

第一部　第一章　近代をむかえた信楽窯

原富岡製糸所　繰糸部ノ一部（1902〜39）　富岡市・富岡製糸場提供

三井家（一八九三〜一九〇二）→原合名会社（一九〇二〜三九）→片倉製糸紡績会社（一九三九〜のちに片倉工業）へと経営者がかわっていった。

器械製糸から自動繰糸機までの製糸技術の発達を伝えるとともに、日本独自の革新的な養蚕技術の開発とその普及を伝える建築物・工作物が遺されており、歴史資産としての価値は極めて高い。

二・製糸技術の展開と陶製糸取鍋

明治以降、輸出用の品質の高い生糸の量産を目論む中で、様々な工夫が試みら

第三節　製糸業の展開と信楽焼 ―世界遺産富岡製糸場とのかかわりから―

常の鍋ではなく、緻密な細工が加えられた〝工業用シンク〟とも呼びうるものである。信楽窯では、これらを総称して〝糸取鍋〟と呼んでいる（以下、全体を示す際には糸取鍋と記す。機能がわかるものについては煮繭鍋あるいは繰糸鍋と記す）。

明治初年に二種類の繰糸法が日本にもたらされた。いわゆるフランス式とイタリア式である。前者は共撚りで煮繭と繰糸を一人の職工が兼ね、一度繰った糸を巻き返す再繰。後者はケンネル撚りで煮繭と繰糸は分業し、一度繰った糸をそのままで終える直繰。富岡製糸場では一釜二条繰り「条」とは繭から糸を引き出し小枠に巻き取るまでの糸道のこと）のフランス式が導入され、ボイラーエンジンを据え

富岡製糸場で使用されていたフランス式繰糸機
岡谷蚕糸博物館蔵

諏訪式繰糸機　岡谷蚕糸博物館蔵

れた。ここでは、日本独自の展開をみせた陶製糸取鍋に即して、ごく簡単に近代における製糸技術の展開についてふれておこう。

煮繭鍋とは繭を解きほぐして糸口をとりだすために湯や蒸気で煮熱するためのもので、繰糸鍋とはほぐした繭玉から糸を引きだして撚り合わせる際に熱し続けるのである。これらは、通

32

第一部　第一章　近代をむかえた信楽窯

増沢式多条繰糸機　岡谷蚕糸博物館蔵

て動力源および熱源は全て蒸気力、給水も機械化された。

三〇〇カ月分の給料にあたる経費を要した。

フランス式とイタリア式の導入からほどなく、両者を折衷させたものが発明される。一釜二条繰りの諏訪式繰糸機である。小柄な日本人女性が一人で操作できるよう煮繭と繰糸を兼業（フランス式）し再繰（フランス式）ではあるものの、ケンネル撚り（イタリア式）であった。給水配管は木製、カランまでは竹筒、鍋は陶製で安価であった。昭和に入って多条繰糸機が普及するまで〝普通機〟と呼ばれ、多くの製糸場で用いられた。

量産指向の中、一釜あたり二条繰りから三条、四条と一人の職工が扱う量が増えていく。それに伴って陶製繰糸鍋の横幅が広がっていった。五条繰り以上になると煮繭と繰糸の兼業が困難となり分業されるようになる。それ故、円形の煮繭鍋は個々の職工を離れて大型化する。

明治末年になると、画期的な繰糸機が開発される。御法川直二郎による御法川式多条繰糸機である。従来よりも低速で糸を巻き取るものの条数を二〇条まで増やし、高品質の生糸を大量生産することに成功したのだった。これに触発され、郡是式、増澤式、織田式の多条繰糸機が開発されていった。少くとも第二次世界大戦後は、片倉工業は御法川式、郡是製絲は郡是式、それ以外の製糸会社の七〇％は増澤式が用いられたようだ。なお、一釜二十条の大型機械

第三節　製糸業の展開と信楽焼 ―世界遺産富岡製糸場とのかかわりから―

に対応する陶器鍋の製造は困難を極めたが、昭和初年頃には開発に成功したようである。ちなみに、長さ一・八ｍ、幅五〇cmほどの巨大な陶製糸取鍋であるから、大人四〜五人でようやく持てるような重量である。製作中の破損はかなりあったものと推測される。第二次世界大戦後には、従来の透明釉ではなく、白色の糸を見えやすくするために青色の釉薬が用いられている。また、パーツ全体を陶器でつくっていることについては、やきものとしての製作上の難易度は高いものの、蓄熱効果があるため製糸の現場では歓迎されたのだという。

昭和三〇年代のはじめ頃、世界の製糸業をリードする自動繰糸機(じどうそうしき)が開発される。繰糸中の生糸の太さ

ニッサンRM式自動繰糸機　岡谷蚕糸博物館蔵

同上　陶器部分

ニッサンHR式自動繰糸機　岡谷蚕糸博物館蔵

34

を自動的に検知する繊度感知器が発明されたことにより、職工は最初の糸道づくりとトラブルの際の修理・調整を行うのみとなった。当時、片倉工業、たま（ニッサンプリンス）、恵南、郡是が実用に成功し、改良を重ねて機械自体が世界中に輸出されることになった。つまり、諏訪式繰糸機の登場から一〇〇年弱にわたって用いられ続けた陶製繰糸取鍋が不要としなかった。つまり、諏訪式繰糸機の登場から一〇〇年弱にわたって用いられ続けた陶製繰糸取鍋が不要となったのである。ただ、プリンスにおいてはごく初期に用いられ、その後プリンスＲＭ式自動繰糸機においては溝部分に青色の釉薬が掛けられたやきものが名残のようにもちいられ、ＨＲ式においては全く用いられなくなった。

なお、ここで取り上げた繰糸機は、その当時の最先端のものである。これらはすべての製糸場で一斉に入れ替えられることはなく、経営状態に応じて緩やかに変化していったことがわかっている。

三・発掘された「江州信楽鍋要」糸取鍋

話は富岡製糸場に戻る。富岡製糸場では地下遺構の内容確認と今後の保存整備の基礎資料を得るために平成二三年度（二〇一一）から考古学的な発掘調査が行われている。

ここからは「江州信楽鍋要」という印が捺された製糸用に用いる陶製の煮繭鍋と繰糸鍋が出土しているので、みてみよう。

平成二三年度に発掘調査された西置繭所周囲の調査区からは、「登録」「ナベ」とナベヨの印が捺された陶製繰糸鍋（西９号・南１号トレンチ）、「一等賞有功」「□録」とナベヨの印が捺された陶製繰糸鍋（北１号トレンチ）などが出土し、蚕種製造所からは陶製繰糸鍋もしくは陶製煮繭鍋の胴部に「ナベヨ」の

第三節　製糸業の展開と信楽焼 ―世界遺産富岡製糸場とのかかわりから―

が判明した。
また、同二六年度（二〇一四）に行われた旧乾燥場跡の発掘調査においても、陶製糸取鍋が出土している。この地点は、現在の乾燥場の西側、副蚕場の北側にレンガ敷き、コンクリート基礎、土管などを検出した。この場所には大正一一年（一九二二）に乾燥場が建てられ、今村式乾燥機が導入されていた。

富岡製糸場における信楽焼糸取鍋の出土状況（2012）
富岡市教育委員会提供

印が捺されたものが出土している。もちろん本来用いられていた状態での出土ではないが、富岡製糸場で用いられていたものを廃棄したものと考えてよいだろう。
同二四年度（二〇一二）に行われた社宅周辺の確認調査においては、北側の社宅間および西側の社宅間にあった花壇を対象とした。すると、用いなくなった陶製糸取鍋を縁石代わりにしていること

36

第一部　第一章　近代をむかえた信楽窯

富岡製糸場出土「原」銘繰糸鍋
富岡市教育委員会蔵

原富岡製糸所全景（1902～39）　富岡市・富岡製糸場提供

ここで出土した陶製糸取鍋は、転用され別の目的で使用されていたと考えられる。

ここで出土した「江州信楽鍋要」「ナベヨ」などといったことから原合名会社時代のものであると考えられている。富岡製糸場では、当初のフランス式繰糸機と現在の自動繰糸機の間に、様々な繰糸機が用いられていたと考えられるが、そこでどのような糸取鍋が用いられたかは厳密には明らかになっておらず、今後の調査・研究によって明らかになっていくものと思われる。

さて、気になるのは陶製糸取鍋に捺された印。

「江州」とは「近江」すなわち現在の滋賀県のこと。「信楽」とはもちろん信楽町のこと（現在は甲賀市信楽町）である。ならば、「鍋要」「ナベヨ」とは一体何なのだろうか。次項でみてみることにしよう。

37

第三節　製糸業の展開と信楽焼 ―世界遺産富岡製糸場とのかかわりから―

背面の《黒い太陽》を陶板で製作、三度目は平成一七年（二〇〇五）の愛知万博に壁面緑化に使うタイルを出展したという先取の気風のある、信楽のなかでは特異な窯元である。

この窯元の経歴は二種類伝えられている。まずは、家伝をみてみることにしよう。

鍋要の創業者である奥田要助は、嘉永二年（一八四九）、やきものづくりに従事していた助次郎の息子として信楽長野村に生をうけた。一一歳で父を亡くし、親戚に養われ、その後、明治七年（一八七四）二月、陶製糸取鍋の製造を以って「鍋要」を創業した。この年に滋賀県から信楽焼の糸取鍋がつくれるかどうか諮問を受け、研究を重ねて翌年一〇月にその成果を提出した。近代的な製糸場が全国に展開し始めた同一三年（一八八〇）六月頃、要助は陶製糸取鍋一組を背負って行商の旅に出た。福井県松岡村に至ったとき、木陰で休憩しようとしたものの昏倒して溝に落ちてしまい人事不省に陥ったが、幸いにも里人に助けられたこともあったのだという。その足で、上越地方を歴訪し、のちに勝山に至り、勝山製糸所を訪れてデモンストレーションを行うなどした。その際に、

ナベヨ広告（大正年間）

四、鍋要の糸取鍋

ここでとりあげる鍋要とは、後身の近江化学陶器を含めて三度の万国博覧会に出展している。最初は明治三三年（一九〇〇）のパリ万博に陶製糸取鍋を、次は昭和四五年（一九七〇）の大阪万博には岡本太郎作《太陽の塔》の

第一部　第一章　近代をむかえた信楽窯

奥田要助作大鳥圭介揮毫壺（1895）
個人蔵

全国の製糸所を紹介してもらい、翌年から営業に回ることになった。明治二〇年、陶製糸取鍋は品質を向上させたことから、大越亨滋賀県知事から「品質堅実にして形状よろしきに適い、使用上、便益あるものと認む」という認定状（?）をもらったという。

一方、異なる所伝をおさめている北村寿四郎の聞き書きをみてみよう。

鍋要は、明治一一（一八七八）年に開業した彦根製糸場の糸取鍋一式を陶器製にするよう籠手田安定滋賀県令から命じられた要助は、同一八年（一八八五）九月に適品を納入したことを直接的な起源とする。同二〇年（一八八七）には長野県諏訪製糸場が購入するに至ったという。

鍋要のその後の展開を考えると、家伝よりなじむ話ではある。そもそも家伝に言うように創業当初から〝鍋要〟と名乗っていたかどうかは気になるところである。おそらくは陶製糸取鍋で成功し、もっぱら鍋をつくる窯元として〝鍋要〟と名乗ったと考えるのが穏当だろうと思われるものの、伝承も記録も

第三節 製糸業の展開と信楽焼 ―世界遺産富岡製糸場とのかかわりから―

蒲生郡鐘秀画帖　八幡製糸株式会社　滋賀県立図書館提供

遺されておらず、真偽のほどは明らかではない。ともあれ要助が継ぎ、長男用治はかなめ民芸を、次男秀之助は隣村の江田に江田鍋要を起こした。

五、信楽糸取鍋合名会社

日本において陶製糸取鍋が求められたのには理由があった。この頃もっぱら用いられていたフランス製糸取鍋が金属製であることから、錆により糸に色がついたり、金属イオンが染色の際に影響をあたえてしまったのだ。フランスやイタリアでは主に黄繭糸(きまゆいと)を生産していたので銅分が生糸にうつっても問題はなかったが、白繭糸(しろまゆいと)を生産していた日本では銅分が生糸にうつると純白にみえなくなることを嫌ったのであろうとも考えられている。明治二〇年代には、各地の製糸場において、金属鍋から鍋要の陶器鍋へとうつしかえられていったのだという。

同二三年(一八九〇)の内国博覧会においては、信

明治29年（1896）　香川県第五回内国々益品縦覧会　有功一等賞

楽は出品目録に姿をみせるが取消し目録に出品すべてが記載されており、何らかの理由で〝ドタキャン〟したことのみが明らかとなっている。それはともかく、この時の出品物に初めて奥田要助の名前がみえる。実績を積み上げて、満を持しての出品であったことがうかがえるのである。

同二七年（一八九四）、鍋要は信楽糸取鍋合名会社と名を変えた。要助の鍋要を筆頭とする一二の会社の合名によって陶製糸取鍋一式を開発することになったのである。

信楽焼陶製糸取鍋のはじまりを知る上で興味深いエピソードがあるのでふれておこう。

当時、伊勢太神楽（安田社中）が信楽にくると鍋要の大小屋の前で一日中太神楽回しをしてもらっていたのだという。そして、日が暮れると安田社中との宴席となる。そのときに「金属製の糸取鍋を海外から輸入していたが、金属製は錆が出て生糸の品質に影響が出るので、これからの糸取鍋は陶器製がいいようだ！」という安田親方の話を要助が小耳には

第三節　製糸業の展開と信楽焼 ―世界遺産富岡製糸場とのかかわりから―

さんのだ。それを契機に全国に営業に回ったのだという。
このエピソードからうかがわれるように、諏訪式繰糸機に伴って陶製糸鍋が用いられるようになった際には、もっぱら信州の諸窯でつくりだされたものが用いられており、要助が手がけるまで信楽焼の陶製糸取鍋は存在していなかった可能性は高い。
とはいえ、信楽がつくりだした陶製糸取鍋は、後述するように西は鹿児島県から東は群馬県まで確認されており、明治末から昭和初めの世界恐慌までの主要な輸出品である生糸生産を支えたのだった。

六・一九〇〇年、パリ万博

明治二三年（一八九〇）の内国博覧会にて幻のデビューを果たした信楽焼の陶製糸取鍋。それから一〇年後の同三三年の一九〇〇年パリ万博には、殖産興業に大いに貢献した信楽焼の陶製糸取鍋が出品された。

それまでには

明治二五年　奈良県連合共進会　六等褒章
同二八年　第四回内国勧業博覧会　褒章
同二九年　富山県工業品々評会　有功銅牌
同二九年　香川県第五回内国々益品縦覧会　有功一等賞
同三〇年　〃　第六回　〃　進歩一等賞
同三〇年　兵庫県々連合共進会　三等賞状

第一部　第一章　近代をむかえた信楽窯

パリ万博博覧会場正門（1900）
『千九百年巴里万国博覧会出品連合協会報告』

パリ万博陶磁器陳列状況（1900）
『千九百年巴里万国博覧会出品連合協会報告』

京都展都記念博覧会　有功銅牌

同三一年　第二五二回全国品評会　有功銅牌

同三三年　滋賀県物産共進会　二等賞

　　　　　全国貿易品博覧会　有功賞二等

を受賞していた。自信を持ってパリ万博に送り出したのであろう。とはいえ、工業機械のジャンルでは

なく、美術陶磁器と同じジャンルで出品されている。買い上げられた形跡はなく、どの様な出品状態で

あったのかは明らかではない[8]。

　ちなみにこの万博は、一九

世紀を締めくくり二〇世紀へ

の展望を示したもので、パリ

万博史上最大規模となった。

この万博は、重工業部門では

なく洗練された優美さを前面

に押し出し、アールヌーボー

の興隆へとつながっていった。

ともあれ、それ以降も、

同三五年　香川県国益品博

覧会　名誉賞金牌

同三六年　第五回内国勧業

第三節　製糸業の展開と信楽焼 ―世界遺産富岡製糸場とのかかわりから―

博覧会　三等賞牌
同三九年　凱旋紀念五二共進会　有功銅牌
同四〇年　第九回府県連合共進会　三等賞銅牌
同四三年　第十回関西府県連合共進会　三等賞銅牌
　　　　　農商務大臣　功労賞
大正三年　東京六正博覧会　銅牌
昭和二年　山形市主催全国産業博覧会　銀牌
同二三年　第一回滋賀県陶磁器品評会　優等賞

などを受賞している。

七．糸取鍋をつくる窯場

　信楽窯で陶製糸取鍋をつくった窯元は、断片的であれ記録が残されているのは鍋要のみである。ただし、明治二七年（一八九四）に設立された糸取鍋合名会社自体が一二社からなるものであったことから、他にも陶製糸取鍋をつくっていた窯元が存在していた。明治後半から大正年間のものとみられる糸取鍋をみると「ナベヨ（鍋要）」が圧倒的に多いものの「カネ初」「マル半」「カネ上」「ヤマ天」などの屋号の印が捺されたものをみることができる。奥田工は「祖父は、戦前に糸取鍋「カネ初」には、ストックされていた糸取鍋が幾つか遺されている。屋号は「カネ初」だが、当時は糸取鍋をもっぱらつくっていたことからをつくっていたと聞いている。

44

「鍋初」と名乗っていたらしい。戦時中はもっぱら陶製手榴弾をつくっていた」のだという。敷地に置かれている陶製糸取鍋には「信楽」「カネ初製」と印が捺されている。糸取鍋の形状や大きさは多様である。糸取鍋の形状や大きさは繰糸機に合わせてつくられるものであるから、幾つも出荷先があったことがうかがわれる。

「丸倍」もまたかつては陶製糸取鍋をつくっていたのだという。神崎倍充は「曽祖父半左衛門は糸取鍋をつくって成功したものの、その後貧乏をして財を失ってしまったらしく、曽祖父孫一は戦中にやきもので灯籠をつくっていたそうだ。そこで、父は「半分ではなくて倍に!」ということで屋号の「丸半」をあらため「丸倍」にし、息子には「倍にみつる」べく「倍充」と名付けたのだという。糸取鍋の輪郭に丸半と刻んだ印を捺したものがある。家族の軌跡を雄弁に語っている。

「カネ上」は長浜市の浅井歴史民俗資料館蔵の繰糸鍋に「江州甲賀郡信楽長野町 製絲用 繰絲鍋製造所 陶器カネ上 上田宇兵衛」という印が捺されたものがある。現時点では「カネ上」にかんするエピソードは得られていない。

信楽窯でつくりだされた陶製糸取鍋は、富岡製糸場をはじめ多くの製糸場に納品したと伝承されている。その具体的な様相を明らかにすることはできないが、いくつかの物証をあげることができる。

三重県四日市市室山町の亀山製糸室山工場で用いられていた陶製煮繭鍋には「カネ用糸取鍋」「有功一等賞」「信楽カネ用合名会社製造」とある（愛知大学中部地方産業研究所所蔵）。室山工場の前身は、明治初期に地元の豪商伊藤小左衛門が創業した伊藤製糸であり、品質向上のために富岡製糸場に親族を派遣したことがあるという。本工場は平成七年（一九九五）まで操業しており、屋根には蒸気を抜く「越屋根」が塀越しにみえ、一見すると二階建てのようにみえる背の高い建物が遺されている。

45

第三節　製糸業の展開と信楽焼 ―世界遺産富岡製糸場とのかかわりから―

愛知県豊橋市小池町中野製糸工場で用いられていた陶製繰糸鍋には「カネ用糸取鍋」「有功一等賞」「信楽カネ用合名会社製造」とある（愛知大学中部地方産業研究所所蔵）。豊橋は、かつては岡谷・前橋などと共に日本を代表する製糸の町として知られており『豊橋音頭』では、"三州豊橋糸の町"と唄われている。現在ではみる影もないが、第二次世界大戦前までは、大小あわせると一〇〇カ所を越える工場が豊橋に存在していたようである。

また、発掘調査においても富岡製糸場以外の製糸場での出土事例が確認できる。

大分県竹田市四山社製糸工場跡の発掘調査においては、士族授産のために明治一四年（一八八一）に発足し、同三九年（一九〇六）に操業停止した四山社（明治三四年からは直入製糸場）の工場跡から多くの陶製糸取鍋をはじめとした製糸関係遺物が出土している。ここからは

「元祖　近江信楽長野　カネ用　奥田製」「壺に金」、

「信楽　カネ用　合名會社製造」「上□」、

「谷」、

「信楽　カネ用　合名會社」「有功一等賞」「カネ用　糸取鍋」、

「信楽　カネ用　合名會」「小林」、

「信楽　カネ用　合名會社製造」「壺に可」、

「江州信楽長野　カネ用　奥田製」「小林」、

「信楽　カネ用　合名會社製」「有功一等賞」「カネ用　糸取鍋」

「信楽カネ用合名会社製造」
四日市市室山町より収集
愛知大学中部地方産業研究
所所蔵

46

第一部　第一章　近代をむかえた信楽窯

「カネ用糸取鍋」豊橋市小池町の中野
製糸工場より収集
愛知大学中部地方産業研究所所蔵

「信楽奥岩製」豊橋市小池町の中野製糸工場
より収集　愛知大学中部地方産業研究所所蔵

「信楽ヤマニ製」収集場所不明
愛知大学中部地方産業研究所所蔵

「江州信楽ナベヨ製」ナベヨ　個人蔵

「信楽カネ用合名会社製□」豊橋市小
池町の中野製糸工場より収集
愛知大学中部地方産業研究所所蔵

47

第三節　製糸業の展開と信楽焼 —世界遺産富岡製糸場とのかかわりから—

「江州信楽ナベヨ製」富岡製糸場
富岡市教育委員会蔵

「ナベヨ」　グンゼ蔵

不明　奥田實蔵

「信楽マルヤ製」富岡製糸場
富岡市教育委員会蔵

「ナベヨ」　奥田實蔵

「ナベ要」富岡製糸場　富岡市教育委員会蔵

48

第一部　第一章　近代をむかえた信楽窯

「信楽カネ初製」　奥田工蔵

「信楽カネ初製」　奥田工蔵

「信楽カネ初製」　奥田工蔵

「信楽カネ初製」　奥田工蔵

「信楽カネ初製」　奥田工蔵

「信楽カネ初製」　奥田工蔵

第三節　製糸業の展開と信楽焼 ―世界遺産富岡製糸場とのかかわりから―

「江州信楽長野カネ上」　奥田實蔵

「江州信楽長野カネ上製造」　奥田七郎蔵

「江州信楽ヤマ天製」　冨増純一蔵

「信楽マル半」　奥田工蔵

「ナベヨ」　奥田工蔵

「ヤマ天」　奥田七郎蔵

鹿児島県山崎野町Ａでは、製糸場にかかわるとみられる建物跡や煮繭鍋が出土している。この陶製煮繭鍋には「信楽ヤマ□製」という印が捺されており、現在の信楽では知られていない窯元においても陶製糸取鍋がつくりだされていたことがわかる。

先にも述べたが、信楽窯は窯元の浮沈が著しい。そして太平洋戦争以前の出来事であることからも、当時の様相を詳らかにすることは極めて難しいが、信楽窯の一時代を飾る主力製品であったことは言を俟（ま）たないのである。

八：多条繰糸鍋からプリンス鍋へ

　第二次世界大戦後に普及した多条繰糸機に伴う鍋は、それまでに用いられてきた陶製糸取鍋とは異なり、まさしく工業機械の一部だという面構えである。それまでも索緒鍋と繰糸鍋が一体化したものは存

「ナベヨ江田工場」富岡製糸場
富岡市教育委員会蔵

といった印が捺された陶製糸取鍋がボイラーや水路周辺から出土している。これらの多くは「合名會社」という印が捺されていることから同二七年（一八九四）に設立した信楽糸取鍋合名会社である可能性が高く、それ以降同三九年の四山社廃業時までの一〇年余りの間に持ち込まれたものと考えてよいだろう。

第三節　製糸業の展開と信楽焼 ―世界遺産富岡製糸場とのかかわりから―

ジンを供給していたプリンス自動車工業が合併し、富士精密工業となり、同三六年（一九六一）にはプ母体にするもので、戦後は自動車繰糸機を製造していた。昭和二九年（一九五四）に富士精密工業とエン行機・エンジンメーカーで、当時東洋最大、世界有数の航空機メーカーであった中島飛行機東京工場を戦後の民需復活のなかで「富士精密工業」という企業が現れた。これは太平洋戦争時まで存在した飛の繰糸鍋がある（口絵五ページ中段）。この鍋の命名についてふれておこう。信楽焼と製糸業とのかかわりの最後である昭和三〇年代に登場した〝プリンス鍋〟と呼ばれる正方形が、両者の間で特許をめぐって訴訟があったようである。れていた。全体の形状は類似しているが仕切りの形状など細部は異なっている。

多条繰糸機鍋　部品（昭和20〜30年代）
個人蔵

在していたが、多条繰糸機に伴う鍋は一人分の作業スペースが全て陶器でつくられているもので、これを複数の繰糸機とジョイントさせていくことによって繰糸場ができ上がるというものである。この種の鍋は信楽の鍋要（近江化学陶器）だけではなく、飯道山を隔てて隣接する甲賀市甲南町深川の増澤商店の直営工場マルニにおいてもつくられていた。詳細は明らかではない

52

第一部　第一章　近代をむかえた信楽窯

郡是製絲　昭和10年頃の多条繰糸機
グンゼ提供

郡是製絲　昭和10年頃の多条繰糸機
グンゼ提供

昭和23年（1948）優等賞　郡是式新C20条
奥田七郎蔵

リンス自動車と改称された。プリンス式自動繰糸機に供給したことにちなんで、信楽窯ではプリンス鍋と呼ばれたのだという。先にふれたように自動繰糸機の開発が本格化すると、やきものが担う部分はなくなり、製糸業とのかかわりはなくなった。

製糸場では確認できなかったが、この糸取鍋は横浜のシルク博物館に所蔵され、また思いもよらないところで発見することができた。それは岡本太郎の住居兼アトリエである岡本太郎記念館である。詳しいきさつは明らかではないが、信楽に赴いた太郎が形状の面白さを気に入って、貰ってきたのだという。もちろん太郎が糸取をするわけではない。ゴルフボールを洗うためだったという。何とも笑える話う。

第三節　製糸業の展開と信楽焼 ―世界遺産富岡製糸場とのかかわりから―

である。
陶製糸取鍋の始まりから終わりまで登場し続けた信楽糸取鍋もまた、日本を代表する近代化産業遺産なのである。

参考文献

（1）上毛新聞社事業部出版部編『絹の物語　未来へ　シルクカントリー in ぐんま　国際シンポジウム』シルクカントリーぐんま連絡協議会・フィールドミュージアム「21世紀のシルクカントリー群馬」推進委員会、二〇一四年

（2）星野伸男「岡谷で生まれた製糸機械―増澤式多条繰糸機―」『岡谷蚕糸博物館紀要』第二号、岡谷市教育委員会、一九九七年

（3）富岡市教育委員会『富岡市埋蔵文化財発掘調査報告書第36集　史跡旧富岡製糸場　内容確認調査報告書1　西置繭所周囲　蚕種製造所』二〇一三年

（4）甲賀郡教育会編『甲賀郡誌』甲賀郡教育会、一九二六年。平野敏三『信楽焼に就いて』滋賀県産業文化館、一九五二年

（5）松本雅雄「信楽陶業の起源と製品の変遷」『彦根高商論叢　実業教育五十周年記念論文集』彦根高等商業学校、一九三四年

（6）大野彰「アメリカ市場で日本産生糸が躍進した理由について」『京都学園大学経済学部論集』19―2、京都学園大学、二〇一〇年

（7）「第3回内国勧業博覧会出品目録　明治23年」『明治前期産業発達史資料』171、明治文献資料刊行会、一九七五年

54

第一部　第一章　近代をむかえた信楽窯

(8) 『千九百年巴里萬国博覧会出品連合協会報告』巴里萬国博覧会出品連合協会残務取扱所、一九〇三年

(9) 大分県教育委員会編『大分県竹田市稲葉川河川改修工事に伴う発掘調査報告書　四山社製糸工場跡・旧古町橋遺跡・吉田家屋敷跡・武藤家屋敷跡・上屋敷跡・由学館跡』大分県教育委員会、二〇〇一年

(10) 鹿児島県立埋蔵文化財センター編『三渡船渡ノ上遺跡・山崎野町跡Ａ』鹿児島県立埋蔵文化財センター、二〇一一年

55

第三節　製糸業の展開と信楽焼 ―世界遺産富岡製糸場とのかかわりから―

信楽糸取鍋の変遷

はしやすめ

先にふれたように、信楽焼の糸取鍋は明治以降昭和三〇年代頃までつくられ続けてきた。糸取鍋自体は、繰糸機にあわせてつくられることから、概ね繰糸機の変化に対応しているとみてよい。とりわけ、一人の職工が取り扱う糸口の数（条数）の増加にかかわっているのである。主に信楽糸取鍋を用いていた郡是製絲の資料『創立四〇年記念　郡是製絲四〇年小史』[1]『郡是製絲六十年史』[2]等を参照しつつ、以下、七期に分けて、その変遷の概要を述べることとする。

一期（明治初年～同二〇年代）

この時期に、確実に信楽焼糸取鍋とするものは未確認。当時の写真資料でみる限り、銅製鍋の形状を模した円形のものであったようだ。この頃のものには印が捺されていなかった可能性がある。

二期（明治二〇年代後半～三〇年代）

四山社製糸工場跡出土資料にみられるように、繰糸鍋は直径四〇㎝弱の円形で、中に仕切りがつくものもある。煮繭鍋は直径二五㎝程度の円形である。いずれもスチーム用の管が設けられており、噴出用の小孔が穿たれている。糸口は三～四条程度であったとみられる。白色の釉薬を鍋内面のみにかけている。信楽糸取鍋合名會社の印が捺されているものがみられる。

三期（明治三〇年代～四〇年代）

繰糸鍋は二期の仕切りを切り取ったような形状となる。直線部分は四〇cm程度である。煮繭鍋との組み合せおよび糸口は三～四条程度であり、二期と同様であったとみられる。白色の釉薬を鍋内面のみにかけている。この頃にはナベヨをはじめとして多くの窯元の印が捺されているのをみることができる。

四期（明治四〇年代～大正年間）

繰糸鍋の直線部分が五〇～六〇cm程度に伸長し、まさしく〝半月〟形を呈するようになる。この頃の糸口は三～四条程度とみられるが、五条程度まで増やしているとみられるものもある。糸口の増加に伴って、繰糸と煮繭を兼業しなくなり、煮繭鍋が大型化するものもみられる。白色の釉薬を鍋内面のみにかけている。

三期の煮繭鍋　奥田工蔵

四期の繰糸鍋　奥田工蔵

三期の繰糸鍋　奥田工蔵

第三節　製糸業の展開と信楽焼 ―世界遺産富岡製糸場とのかかわりから―

五期（大正末年～昭和一〇年代）

繰糸鍋の直線部分が七〇～八〇cm程度までさらに伸長し、繰糸鍋と索緒鍋が一体化したものがみられるようになる（心臓型）。糸口は五～六条になっている。白色の釉薬を鍋内面のみにかけている。この頃には多様な窯元の印はみられなくなり、確認できるのはもっぱらナベヨである。

六期（昭和一〇年代～二〇年代）

多条繰糸機に伴う大型の繰糸鍋がみられるようになる。長さは約一八〇cm、幅は約五〇cmで、様々な機能を一つの鍋に内蔵する。糸口は二〇条を基本とする。第二次世界大戦後には、青色の釉薬がかけられる。この時期には印が捺されることはなく、まさしく工業機械の部品になったといえる。なお、郡

六期の繰糸鍋　個人蔵

五期の煮繭鍋　奥田工蔵

六期の繰糸鍋（部分）
冨増純一蔵

五期の繰糸鍋　冨増純一蔵

第一部　第一章　近代をむかえた信楽窯

是式と増澤式の繰糸鍋は似ているものの、内部の仕切り方が異なる。御法川式は金属製であるが、両端に円形の陶製鍋を取り付けるものがあり、信楽窯でもつくられていた。

七期（昭和三〇年代）

自動繰糸機が開発され、陶製糸取鍋は不要のものとなる。ただ、名残のようにプリンスにおいては正方形繰糸鍋およびプリンスRM自動繰糸機の溝部分に用いられた。六期の多条繰糸機用の繰糸鍋と同様、青色の釉薬がかけられている。

なお、各工場における繰糸機の様相をみると明らかであるが、最先端の繰糸機が出現したからといって、時間をおかずに導入されるとは限らない。また、導入されたとしても、部分的な導入にとどまることもあったようだ。故に、先に述べたものは、必ずしも用いられていた時期を示すものではなく、つくられた時期を〝概ね〟示しているものであることをことわっておく。また、信楽糸取鍋の資料調査は緒についたばかりなので、今後の資料の増加をまち、あらためて検討する必要があるだろう。

七期の自動繰糸機部品　個人蔵

七期の繰糸鍋（プリンス鍋）
個人蔵

第三節 製糸業の展開と信楽焼 ―世界遺産富岡製糸場とのかかわりから―

日本絹業視察団、アメリカ絹業協会主催国際絹物展覧会にて実演（1921年、アメリカニューヨークグランドセントラルパレス）　グンゼ提供

郡是製絲株式会社輸出向け生糸商標「山鳥・Pheasant」（創業～1945）　グンゼ蔵

参考文献

(1)『創立四〇年記念　郡是四〇年小史』郡是製絲株式会社、一九三六年
(2)『郡是製絲六十年史』郡是製絲株式会社、一九六〇年

60

第一部　第一章　近代をむかえた信楽窯

大阪造幣局絵葉書（明治末～大正初期）　個人蔵

第四節　理化学工業の展開と信楽焼

一・近代日本の理化学産業とやきもの—大阪造幣寮と理化学陶磁器—

今では桜の通り抜けで広く知られている大阪の造幣局は、明治初年においては日本の近代化にあたって極めて重要な役割を担っていた。ここで行われた貨幣づくりに端を発する日本の近代工業の幕開けに〝やきもの〟が大きくかかわっているのである。まずは、大阪造幣寮（明治一〇年以降造幣局と改称）の様子をみることにしよう。

（一）大阪造幣寮のはじまり

慶応三年（一八六七）一二月、王政復古の大号令と同時に新政府が成立したものの、その根幹となる貨幣制度は大混乱していた。江戸幕府下の品位の安定しない三貨流通（金・銀・銅銭）に加え、それぞれの藩が独自に発行する地方通貨（藩札）や、交易で流入した外国通貨、さらには偽造通貨まで出回っていたのだ。そこで、新政府は、貨幣の整備を試み、明けて同四年に貨幣製造工場であ

第四節　理化学工業の展開と信楽焼

る造幣寮建設を計画したのだった。

新政府は、明治元年（一八六八）に廃止されたイギリス帝国香港造幣局の造幣機械を買上げ、旧香港造幣局長キンドルを造幣寮首長に任命し、自前での造幣を目論んだ。明治四年（一八七一）、大阪市天満に開業した造幣寮は、貨幣制度の根幹を担う近代国家建設の礎として機能していくだけでなく、総煉瓦造の工場群や高さ三〇メートルの大煙突が西洋文明の一端をのぞかせて、「文明開化」を強烈にアピールする教化メディアとしての役割も果たしたといわれる。

（二）大阪造幣寮の歴史的特質

明治初年の日本は、機械力を利用して行う生産工業が発達していなかった。大阪造幣寮を開くにあたって旧香港造幣局の造幣機械一式を購入したように大型の機械設備は輸入することで事足りたが、貨幣製造に必要な各種の機械や資材等の多くをその都度輸入することは現実的ではなかった。それ故、金銀の精製や貨幣の洗浄に必要な硫酸、精製や照明用の石炭ガス、貨幣材料溶解用のコークスをはじめとして電信・電話などの設備並びに天秤、時計などの諸機械の製造・製作をすべて寮内で行うこととなったのだ。また事務面でも自家製インクを使い、日本初の複式簿記を採用し、さらに風俗面では断髪、廃刀、洋服の着用などを率先して実行したのだった。

つまり、大阪造幣寮で必要とされるものは、全て大阪造幣寮でまかなうという体制がとられた。大阪造幣寮は、民間資本の工場が開かれ始める明治一〇年代（一八七七〜八六）までは、機材・資材の自給自足を続け、いわば〝一人近代産業〟を演じていたといえるだろう。

本書のテーマである〝やきもの〟に即して大阪造幣寮とのかかわりをみてみると、硫酸の生産とのか

第一部　第一章　近代をむかえた信楽窯

旧桜宮公会堂（造幣寮鋳造場正面玄関）

泉布観（造幣寮応接所）

かわりを見出すことができる。金銀の精製や貨幣の洗浄に必要とされた硫酸は、当時の日本ではほとんどつくられていなかった。その製造・収納にあたっては、酸によって腐食しない材質の部材・容器が必要となり、ガラス、あるいは陶磁器でつくられたものが求められた。とりわけ生産地が多いことから入手が容易で安価な陶磁器（理化学用陶磁器）をもってそれらに供されることになり、明治二年（一八六九）に設けられた四〇〇ポンド硫酸室用に硫酸用の壺や硫酸用陶磁器が佐賀県某窯に発注されたことを皮切りに、同一二年の塩化水素ガスの吸収瓶は有田の深川栄左衛門らに発注された。

ここから発展し、列島各地の陶産地において硫酸や塩酸などの工業薬品を貯蔵する瓶、蒸発皿、坩堝、乳鉢などの理化学の実験用品をはじめ、電気の絶縁器具である碍子なども陶磁器でつくりだされていったのであった。

ちなみに、硫酸は様々な肥料、繊維、薬品の製造に

第四節　理化学工業の展開と信楽焼

明治の化学陶器（『都の魁』1883より）

不可欠であったため、硫酸の生産能力は、一国の化学産業の指標となっている。日本における化学産業の隆盛とともに、これらの理化学陶磁器の生産も隆盛したのだ。

つまり、大阪造幣寮での硫酸製造は造幣のみにとまらず、やきものを含む多くの産業分野を大きく刺激したのであった。

二・京都の理化学陶磁器の生産

陶磁器の新たな需要である理化学陶磁器を、日本列島の陶産地はどのように生産していったのだろうか。信楽の近隣にある京都での様子を例にみてみることにしよう。

先に述べたように、慶応四年（一八六八）に建設された大阪造幣寮においては、金銀の精製や貨幣の洗浄に多量の硫酸を用いるため、それらの容器が大量に必要となった。そこで白羽の矢が立った窯元の一つが京都五条坂の陶家高山耕山（高山耕山化学陶器）。これ

64

第一部　第一章　近代をむかえた信楽窯

五龍閣

を機に巨大な耐酸陶器壺や太平洋戦争中には陶磁器製毒ガス製造器具、火薬製造容器、ロケット秋水号のロケット燃料精製装置をはじめとして大小様々な化学陶器を手がけ、のちに「日本一の化学陶器会社」と呼ばれるようになった。(3)

耕山に続き理化学陶磁器を手がけたのは入江道仙（道仙化学製陶所）。明治八年（一八七五）に京都舎密局・京都勧業場からの注文を受けて舎密陶器を主として製造、同一一年（一八七八）に大阪造幣局の坩堝をはじめとして様々な理化学用陶磁器をつくりだした。近年、立命館大学考古学コース（木立雅朗教授）によって窯跡の発掘調査が行われ、生産の様相が明らかになりつつある。(4)

また、明治期に起業し高圧碍子などを製造していた松風は、陶歯の開発にも乗り出して大正七年（一九一八）に松風陶歯研究所を設立した。松風は太平洋戦争中（一九四一～四五）も「金歯も國家のお役に」というキャッチコピーで代用品としての陶歯の存在意義を示した。戦中当時、廃業命令が出された祇園のお師匠や女将、芸妓らを従業員として採用し、歌舞練場に工場を開設したという。財を成した松風嘉定は大正九年（一九二〇）に八坂の五重塔と清水の三重塔の間に五龍閣と名付けられた四重塔を建てている。設計は武田五一。展望楼からは京都の町が一望できる。

太平洋戦争中に島津製作所や三菱電機からの注文を受け、高山耕山化学陶器や道仙化学製陶所に囲まれながらも、創意を重ねな

65

第四節　理化学工業の展開と信楽焼

がら新たな理化学陶磁器を製造していったのが村田昭の興した村田製作所。また、松風の碍子部門であった松風工業から独立してニューセラミックの地平を切り開いたのが稲盛和夫の起こした京都セラミック（現京セラ株式会社）。京都の理化学陶磁器は日本を代表する企業を生み出していったのである。

三・信楽焼の理化学陶器

信楽窯においては明治初年から理化学陶器生産を行っていたようであるが、地元での資料および伝聞はほとんどなく、確実に明治時代にさかのぼる製品も遺されていないので、その実態は明らかではない。故にここで取り上げる資料の大半は他の陶産地あるいは信楽焼硫酸瓶を用いていた工場から得られた断片的なエピソードであることから、実際にはより多くの販路を持ち、大規模な生産を行っていた可能性があったことは否めないことを先に断っておく。

遅くとも同八年（一八七五）に上海に硫酸を輸出した際には信楽焼の硫酸瓶が使用されていたようだ。また、同一〇年（一八七七）頃のこととして、多い時に五〇人、平均一五人ほどの職人を置いて製造にあたっていたという。加えて、同一五年（一八八一）に大阪での硫酸瓶不足に対応するため、硫酸瓶製造会社が設立された。その設立趣意書によると、「堺港」や「山口県下某」の硫酸瓶もあったが製品が粗悪で量も少なかったため使用に堪えなかったといい、もっぱら信楽焼の硫酸瓶が用いられていたのだという。同二四年（一八九一）、山口県小野田で日本舎密製造会社が硫酸の生産を開始した折には、ドイツや信楽窯から硫酸瓶を取り寄せていた。しかしほどなく、小野田窯と競合して、最終的に後者がシェアを得たのだという。当時は伊部（備前焼）や常滑焼のものもあったようであ

66

第一部　第一章　近代をむかえた信楽窯

日本舎密製造会社小野田工場塩酸吸収塔と硫酸瓶

る。[9]

シェアを小野田窯に奪われた信楽窯であったが、第一次世界大戦（一九一四〜一八）に伴う好景気によって硫酸瓶の需要が高まり、信楽窯や常滑窯にも大量の注文がはいった。大正四年（一九一五）、信楽模範工場に硫酸瓶二〇万本や機械の部品の注文がはいり狂喜したのだという。従来の登窯では焼成しがたい大型品や三メートルもあろうかという直管を焼成するために必要な平地窯を築いたそうだ。[10]

信楽の硫酸瓶は、明治初年から生産を始め、随一とはいわなくともかなりのシェアをもっていたにもかかわらず、該当する製品も文書も伝聞もほとんど見当たらない。釉薬については、他の陶産地での事例をみると、来待釉が掛けられた赤茶色の瓶の姿を想定してしまうのであるが、小野田窯での初期硫酸瓶には灰釉をかけたものがあったようであることから、異なる釉薬も想定しなければならないかもしれない。[11]

第四節　理化学工業の展開と信楽焼

また、明治前半期には硝子融解用坩堝の生産も盛んに行っていたようであるが、生産の実態は明らかではなく、製品の様相も明らかではない。

なお、奥田三代吉場長率いる信楽模範工場は、大正年間には高圧碍子の製作研究に手を染めはじめ、五〇〇〇ボルトまで耐えうるものをつくりだすことができたが、資金と機械設備の関係で商品化されなかったという。また、現在の信陶社の前身である加藤陶工場においては、化学耐酸容器専門の製陶事業が行われていたようだ。

明治時代における信楽の耐酸陶器は、その実態は未だ明らかではないが、近代化学工業の黎明期を支えたことは間違いない。その実態解明は急務である。

四・近江化学陶器の理化学陶器

太平洋戦争を目前とした昭和一六年（一九四一）二月、信楽糸取鍋合名会社は奥田要助の三男要作を社長とし、近江化学陶器有限会社に組織変更して陶製糸取鍋の生産を止めて理化学陶器の製造をもっぱらとするようになる。

（一）謎の"やきもの"

戦時中であった当時、近江化学陶器は石炭を燃料とする平地窯を築き、海軍とかかわりながら耐酸陶器をつくっていたという。当時の文書などは敗戦直後に隠滅しているので詳細は明らかではないが、昭和一九年（一九四四）に高松宮が信楽を視察した際の写真に、近江化学陶器初代社長の奥田要作の次男

図上

沈江化寺陶器の横持機（昭和初年）
個人蔵

沈江化寺陶器の洗濯陶器（昭和初年）
個人蔵

印刷用原作製機（昭和初年） 個人蔵

第一部　第一章　近代をかたる信楽焼

第四節　理化学工業の展開と信楽焼

である繁夫が工場内を案内しているものがある。そこには子どもの背丈ほどもある巨大な耐酸壺とともに陶管がコイル状になっている不思議なやきものがある。これは、早逝した要助の長男桂太郎の長男實が子どもの頃に上から水を流して遊んでいたものだそうだ。

実にこの不思議な"やきもの"と同じものが広島県竹原市大久野島にある。さて、これは何に用いる"やきもの"で、この島では何が行われていたというのだろうか。

(二) 大久野島に遺されたもの

芸予諸島の一つ大久野島には二つの顔がある。一つは、愛らしい野良ウサギが旅人を出むかえてくれるウサギの島として。もう一つは、太平洋戦争敗戦まで毒ガスを製造していた島としてである。

この島は、第一次世界大戦後に地理的条件や秘匿の容易さから化学兵器の生産拠点となっていた。昭和四年(一九二九)には陸軍造兵廠火工廠忠海兵器製造所(後に東京第二陸軍造兵廠忠海製造所)が設けられ、陸軍が発行した一般向けの地図においてはその存在が秘匿され、同二二年(一九四七)まで空白地帯として取り扱われていた。ここではびらん性のイペリット、ルイサイト、くしゃみ性のヂフェニールシアンアルシン、催涙ガスがつくられていたのだという。

敗戦後には、この施設で働いていた人々に甚大な健康被害があったことが明らかにされているほか、

高松宮の近代化学陶器ご視察

第一部　第一章　近代をむかえた信楽窯

東京第二陸軍造兵廠忠海製造所　竹原市提供

大久野島毒ガス資料館の毒ガス製造機の一部　竹原市提供

ここでつくられた毒ガスはGHQによって海洋投棄・焼却処分・地中処分されたものの、処置は十分ではなく、今日なお地中から高濃度のヒ素が検出されているという。[13]

現在、大久野島には「毒ガス資料館」が設けられており、当時の様子が展示されている。そこには、「京都高山耕山化学陶器」の銘のはいった毒ガス製造用の冷却器「蛇管」がある。高山耕山化学陶器においては、当時の蛇管を登窯で焼成している写真が遺されていることから、これが大久野島に持ちこまれていたことは間違いない。[14]　高松宮と繁夫が写りこんだ写真および實が子どもの頃に遊んだものと、大久野島に遺された

ものは同様のものなのであろう。

ただし、大久野島で近江化学陶器製の理化学陶器でつくりだされた蛇管が毒ガス製造用であったかどうかは確証に欠けるし、近江化学陶器で発見されていない状況で、近江化学陶器が毒ガス製造用であったかどうかは確証に欠けるし、強酸性物質の冷却器であることは間違いなさそうであるが、必ずしも用途を毒ガス製造に限定する必要はないのかもしれない。とはいえ、戦時色の強くなった同一六年に設立された近江化学陶器は、海軍とかかわっていたことから間接的にせよ戦争とは無縁ではいられなかったとみておきたい。

なお、島に訪れる旅人を出むかえてくれる野良ウサギたちは、同四六年（一九七一）に島の外から持ち込まれ、放たれた八羽が繁殖したものだという（ウサギの保護のために補助犬以外の犬の連れ込みは禁じられている）。ただし、野良ウサギたちの先祖については異説もある。かつてこの島が毒ガス島であった頃、工場での実験用や毒ガス検知のために飼育されていた多数のウサギが終戦後放棄された施設から逃げ出し、天敵がいない環境から繁殖したという説があるのだ。正直なところ、それぞれの説には説得力があり、今となっては真偽を明らかにする術をもたない。ただ、愛きょうをふりまく人懐っこい野良ウサギの群れと、この島の持つ陰惨な過去とのあまりにも強烈すぎるコントラストに言葉を失ってしまうのみである。

参考文献

（1）大蔵省造幣局編『造幣局百年史』大蔵省造幣局、一九七六年

第一部　第一章　近代をむかえた信楽窯

（2）鎌谷親善『日本近代化学工業の成立』朝倉書店、一九八九年

（3）石川晃「もうひとつの京焼」

（4）米田浩之・木立雅朗「道仙化学製陶所窯跡第5次発掘調査報告」『立命館文学』六二七、立命館大学、二〇一二年
　　　www.arc.ritumei.ac.jp/archiveol/jimu/publications/lidachi/16/kidachi_kyoyaki_16.pdf

（5）日本科学振興財団『産業技術の歴史的展開調査研究』一九八四年

（6）松本雅男「信楽陶業に於ける経営及支配形態の変遷」『彦根高商論叢』第十八号、彦根高等商業学校研究会、
　　　一九三五年

（7）江村恒一『大阪窯業株式会社五十年史』一九三五年

（8）大日本人造肥料株式会社『大日本人造肥料株式会社50年史』一九三六年

（9）明治工業会『明治工業史　化学工業編』原書房、一九九四年　一九二五年刊の復刊

（10）平野敏三『陶芸の歴史と技法　信楽』技報堂出版株式会社、一九八二年

（11）田畑直彦「小野田皿山の硫酸瓶と石見焼・堀越焼の大甕づくり―硫酸瓶の研究①―」『山口大学埋蔵文化財資料館
　　　報―平成18年度―』山口大学埋蔵文化財資料館、二〇一〇年

（12）平野敏三『陶芸の歴史と技法　信楽』技報堂出版株式会社、一九八二年

（13）行武正刀『一人ひとりの大久野島　毒ガス工場からの証言』ドメス出版、二〇一二年

（14）註（3）と同じ

73

第四節　理化学工業の展開と信楽焼

はしやすめ　耐酸陶器の釉薬 —来待釉—

さきに明治から大正年間にかけての信楽焼耐酸陶器の釉薬がどのようなものであったのかは明らかではないと述べた。資料がないのであるから解明のしようがない。とはいえ、信楽窯における耐酸陶器の釉薬についてわかる範囲でふれておきたい。

大正三年（一九一四）頃、東京丸善インク工業から模範工場にインクの発注があった。試作したものの、インクが浸透し、さらには釉薬として用いていた柿釉が焔の加減で黒く発色してしまうことが判明したのだという。素地の改良を行うとともに、釉薬については来待釉を用いることになった。模範工場での使用のみならず、信楽の一般業者へも宣伝し、広く普及させたのだという。[1]

丸善インク瓶（1914頃）
滋賀県立窯業技術試験場

来待釉とは、島根県出雲地方で採掘される約一四〇〇万年前に形成された凝灰岩質砂岩（通称来待石）からつくられた耐火度が高く茶褐色に発色する釉薬。石自体は出雲石灯籠などの工芸品に用いられている。

小野田窯においては、硫酸瓶製造初期には灰釉を用いていたが、生産量が増えるにつれ、耐火度が高く品質に優れた来待釉を用

74

いるようになったのだという。耐酸陶磁器に来待釉を用いた事例は多く、その色調は耐酸陶磁器のものとして強く印象付けられている。

信楽の模範工場が丸善インク瓶を受注した際に、当初用いようとしたのは柿釉。そこで小野田窯をはじめとする陶産地で耐酸陶器の釉薬として用いられてきた来待釉を導入していることから、インク瓶は耐酸陶器と同様のものとして取り扱われた可能性がある。とすると、それ以前の耐酸陶器にも江戸時代以来の伝統を持つ柿釉が用いられていたのではないだろうか。今後の資料の増加を待ちたいところである。

参考文献

（1）平野敏三『陶芸の歴史と技法　信楽』技報堂出版株式会社、一九八二年

第五節　信楽窯の近代化

近代の信楽焼は、先に述べたように製糸業や理化学工業の分野において、日本の近代化に大きく貢献した。では、当時の信楽窯自体はどのように近代化されていったのであろうか。

一、近代信楽窯の懊悩

明治時代の信楽窯は、大きな問題を抱えていた。

糸取鍋や耐酸陶器といった製品の出荷先は当時最先端の近代的工場ではあるが、窯場では全てを人力で賄うという江戸時代そのままの風景が展開していた。原料となる陶土は明治末年頃までは土の加工・精製や釉薬れるほど量も豊富で質も高かった。しかし、驚くべきことに、明治末年頃までは土の加工・精製や釉薬をつくりだす技術が信楽にはなく、これらの原料を京都に送り、でき上がったものを信楽に持ち帰るという大変不経済なことが行われていたというのだ。

出荷方法については、当然のことながら人力で山を越え川を下ることを余儀なくされていた。幾度も積み替えがあることから輸送コストは高かった。生産効率を向上させるインフラの整備、製作コストにかかわる大きな問題を抱えていたのだった。

76

第一部　第一章　近代をむかえた信楽窯

二、近代化インフラの整備

（一）　模範工場設立

明治二八年（一八九五）には信楽陶器同業組合を設置、同三六年（一九〇三）には信楽焼の質的向上をはかるとともに業者指導および研究機関としての機能をもたせた模範工場を設立した。当初は輸出品の開発を想定していたようで、九谷焼や清水焼から場長（講師）を招聘していた。

明治四二年（一九〇九）の時点では、資金不足で機械設備もなく、実験することも能わず一般工場との違いといえば製品が幾分か精良であるという程度だったという。[3]

三代目の信楽出身の奥田三代吉が場長になった明治末年頃から地元とのかかわりを持ち始め、模範工場の活動が活性化してきた。同四四年（一九一一）には、信楽陶器同業組合が信楽町長野二本丸に陶土粉砕工場を設立し、安定的な陶土の供給を目指した。京都試験所の藤永技師の

信楽模範工場絵葉書　個人蔵

信楽模範工場印銘（1895
〜1928）　滋賀県立窯業技
術試験場蔵

信楽模範工場印銘（1903
〜05）　滋賀県立窯業技術
試験場蔵

77

第五節　信楽窯の近代化

昭和8年（1933）　飯道山観光図　滋賀県立図書館蔵

指導を得てドイツ製のガスエンジン発動機による陶土製造および釉薬の調製がおこなわれたのであった。供給能力は、一日あたり陶土十貫玉三〇〇個、釉薬十貫、着色剤四種各二貫であったという。現在の工業協同組合精練場の前身である。また、大正三年（一九一四）十月には長野村神山に信楽水力電気株式会社ができ様々な動力機械類が導入された。先にもふれたが、この頃に受注のあった丸善インク瓶の製作にあたっては、来待釉を導入し、普及させた。同五年（一九一六）には大型耐酸陶器を受注し、なかでも三メートルもの直管を製作することになったことから、従来の登窯では対応できず、平地窯を築いて焼成した。また、この折に信楽で最初にゼーゲル錐すいを用いている。

積み残した問題は少なくなかったとはいえ、模範工場は地元とのかかわりを増やしながら品質の向上と合理化を目指して積極的な活動を展開していったのだった。

その後、県立の窯業試験場設立の気運が高まり、模範工場の施設は新設の信楽製陶株式会社に譲渡され、昭和三年（一九二八）に地元からの寄付を募りつつ滋賀県信楽窯業試験場が設立された。信楽焼の質的向上をはかるためと業者指導および研究機関としての機能を今なお果たしている。

第一部　第一章　近代をむかえた信楽窯

（二）鉄道の敷設

明治二二年（一八八九）七月、新橋駅と神戸駅を結ぶ東海道線が全通した。同年一二月に東海道線の草津駅から三雲駅まで関西鉄道が延伸。同三三年には貴生川駅が開業した。従来、信楽から飯道山を牛車で越えて貴生川あたりから川船で運ばれていたが、一気に鉄道で運ばれることになった。

昭和三年（一九二八）から、信楽の長野村から飯道山を越えた深川まで索道が付けられ、窯場から鉄道までを結んだ。しかし、荒天の時には荷物が落下・破損するなどの欠点があり、長くは続かなかった。

そののち、同八年（一九三三）には貴生川と信楽を結ぶ信楽線が開通し、交通インフラについての問題は一応の解決をみた。ただ、仲買の搾取など生産から販売への構造の問題もあってか、生産額の上昇には直接つながらなかった。

滋賀県写真帖・乾　信楽陶器同業組合模範工場（1910）　個人蔵

三、石膏型機械轆轤の導入

石膏型機械轆轤とは、動力で回転する轆轤に石膏型を据え、そこに粘土をいれ内コテで成形するというものである。日本では明治時代後半からみられるようになり、モーター動力によるものと足踏みで動力を得るものの二種があった。

信楽窯においては明治三六年（一九〇三）に開設された模範工場において石膏型を用いた型押しの製品が試作されたようであるが、全く普及しなかった。そののち、大正五、六年

(一九一六、七)頃に東京の陶器商中島富次郎と信楽窯の石野里三との間で計画されていた石膏型機械轆轤による量産計画は、瀬戸窯の技術を導入しつつ実現に向かっていった。

先にふれたように、折しも大正三年に水力発電所ができ、これにより、信楽窯の諸々の施設・工場が機械化を進めていったのであった。そのタイミングに合致したといえるだろう。

まずは、"尾張型便器" "六角型投入" "彫刻入りの変形火鉢"など型押しのものがつくられ、同九年(一九二〇)には石野里三が石膏型機械轆轤で火鉢をつくりはじめたのだった。汽車土瓶にかんしては、程度は熟練の轆轤師がつくり続けていたのであった。

大正年間にはいってようやく導入された石膏型機械轆轤であったが、全面展開することはなく、半数昭和五年(一九三〇)に村瀬汽車土瓶工場が石膏型機械轆轤での製作をはじめた。成形にかんする習熟が容易であることから、手回し轆轤に対する職人の技術というものではなかった。石膏型機械轆轤は同形同大のものを量産するには向いているとはいえ、製作時間が短縮できる信楽窯における機械化が全面展開しなかったことが、即後進的な窯場であったと判断するには躊躇を覚える。

しかし、一式を設置するコストはかなり高額である。従来の手回し轆轤あるいはヒデシに轆轤を回してもらう製作方法と比較すると、結果的に製作コストはかわらなかった可能性がある。つまり、一見すると石膏型機械轆轤は進歩的な技術であるかのようにみえたものの、信楽の轆轤師の技術力のコストが勝ってしまった一例であると考えられる。

四、近代信楽焼の窯

信楽には、経済産業省の近代化産業遺産として認定、加えて滋賀県指定史跡に指定されている二つの窯跡がある。

その一つ、丸又窯は大正年間に開窯し、その後補修を繰り返して昭和三〇年代まで使用されていた連房式登窯。一一室からなる大型の窯で、火鉢などの大物を大量生産していた頃の特徴を良好に伝えている。もう一つの丸由窯は昭和三〇年に開窯し、数年間のみ使用されていた連房式登窯。当初は一一室の大型の窯であったが、ほどなく重油燃料窯の移行に伴う場所の確保から後部四室を取り壊し、七室で操業していた。七〇〇年にわたる薪窯の最後を特徴づける窯跡として貴重である。

これらの窯は、いずれも覆屋が朽ち果てており、本来の景観とは異なるとはいえ〝やきものの町、信楽〟を代表するランドマークとなっている。

さて、昭和三〇年代に操業を終えた江戸時代以来の連房式登窯が近代化産業遺産あるいは滋賀県指定史跡になっているのは何故だろうか。一部で平地窯が築かれるなど例外はあるものの、この時期まで連房式登窯がもっぱら用いられていたのだ。信楽窯においては、分野による遅速はあるとはいえ近代化が進められたが、こと窯については新たなものを採用する必要性がなかったのだろう。

参考文献

（1）滋賀県内務部『滋賀県実業要覧』第一編工業信楽陶器第2 技術上の観察 原料、一八九九年

（2）滋賀県行政文書『工業補助関係書類』八三一―六六「信楽陶器模範工場、県費補助事業に関する件、報告外2件」一九一〇年

（3）北村弥一郎「信楽陶業の一、二」『窯業全集』第三巻、大日本窯業協会、一九二九年

第二章 戦中・戦後の信楽焼

第一節 代用陶磁器の時代

昭和一三年（一九三八）頃から、金属でつくられていたものが陶磁器に素材を変えて登場するようになる。いわゆる“代用陶器”である。それは、ガスコンロや洗面器のように金属製品の形状をうつしたもの、火鉢や仏具のようにすでに陶磁器製品が存在していたもの、防衛食容器のように金属製品の性質をうつしたものに大別できる。

これらの代用陶磁器は、同一三年から一五年までと、一五年から二〇年にかけての二時期に分けられる。時系列に沿って信楽での様相をみてみよう。

一、昭和一三年の試作品

日中戦争の激化に伴い、昭和一二年（一九三七）一一月に第一次近衛内閣によって制定された『国家総動員法』により、物資の運用は国家によって統制されることになった。この時期、危機的な金属不足

第一節　代用陶磁器の時代

を解消するというよりは、やきもの業界としての自発的な活動としてやきものの代用品がつくられるようになった。信楽においても、窯業試験場が主導して「金属代用陶器の製作指導について」研究を行い、同一四～一五年（一九三九～四〇）には講習会を開催して普及に努めた。同一三年には試作が行われ、ガスコンロ、練炭ストーブ、手洗器、帽章、胸像、擬宝珠などなど陶器でつくれそうなものは何でもつくられることになり、同一四年には商工省の代用商品化を受け、ガスコンロ・電気コンロなど耐火耐熱製品の注文が増加した。この頃、鍋要は床下換気窓枠をつくりはじめた。

これらの試作品は滋賀県立窯業技術試験場に保管されている。ここで保管されている資料は膨大だ。元場長平野敏三をはじめとする関係者が信楽焼に関わるもの（特に製品）を網羅的に収集しているのだ。

代用陶器　ガスコンロ（1938）

代用陶器　擬宝珠（1938）

代用陶器　床下換気窓枠（1938）
いずれも滋賀県立窯業技術試験場

二、昭和一六年の御用火鉢

信楽には昭和一七年（一九四二）に刊行された『御用火鉢謹製　記念写真帳』というものがある。「御用火鉢」とは一体何なのだろうか。序文をみるとその正体が明らかとなる。

"大東亜戦争"下の金属回収の範を垂れるべく、宮内省では鉄や銅の火鉢を供出した。それに伴って同一六年（一九四一）秋に信楽陶器工業組合に陶器の火鉢を納めるよう指示があったのだ。組合員一〇人と素地業者六人はこれに奉仕し、記念写真帳を刊行したと記されている。ちなみに、デザインは同

滋賀県庁本館

ことに模範工場設立以降の製品については、このコレクションを見るだけで当時の様相をとらえることができる。これらの資料は、近年伊藤公一・川澄一司と宮本ルリ子の手によって整理された。常時公開されているものではないが、信楽焼の歴史を学ぶ上で不可欠なものとなっている。

なお、昭和一四年に滋賀県庁（現本館、登録文化財）が竣工した。階段腰には窯業試験場で製作されたレリーフをみることができる。戦争が庶民の暮らしまで縛りはじめていた時期につくられたものだと考えると、あらためてその存在意義を評価せざるを得ない。

第一節　代用陶磁器の時代

三〇年（一九五五）に人間国宝となった浜田庄司。製作状況の写真には高橋春斎の義父である西尾平三郎が成形し、妻のテルがヒデシとなって綱を轆轤にかけているという江戸時代さながらの状況が撮影されている。

太平洋戦争が始まった同一七年には日本陶器工業組合連合会から公定価格が発表され、美術工芸品としての信楽焼を存続させるために認められた一一名は単独営業となったが、それ以外は一五の有限会社、二つの株式会社、一つの合資会社、一つの軍人援護施設に統合されるようになり、もっぱら代用陶器をつくっていた。

ちなみに、丸半の神崎孫一は息子の嫁のトメをヒデシに灯籠をつくって昭和一六年に信楽町長野の法林寺、同一八年に玉桂寺に納めている。詳細は明らかではないが、代用品であったとみてよいだろう。

御用火鉢製作風景（1942）

玉桂寺陶器灯篭（1943）

86

郵 便 は が き

5　2　2　-　0　0　0　4

お手数ながら切手をお貼り下さい

滋賀県彦根市鳥居本町 655-1

サンライズ出版 行

〒

■ご住所

ふりがな
■お名前　　　　　　　　　■年齢　　　歳　男・女

■お電話　　　　　　　　　■ご職業

■自費出版資料を　　　　希望する ・ 希望しない

■図書目録の送付を　　　希望する ・ 希望しない

サンライズ出版では、お客様のご了解を得た上で、ご記入いただいた個人情報を、今後の出版企画の参考にさせていただくとともに、愛読者名簿に登録させていただいております。名簿は、当社の刊行物、企画、催しなどのご案内のために利用し、その他の目的では一切利用いたしません（上記業務の一部を外部に委託する場合があります）。

【個人情報の取り扱いおよび開示等に関するお問い合わせ先】
　サンライズ出版 編集部　TEL.0749-22-0627

■愛読者名簿に登録してよろしいですか。　□はい　　□いいえ

ご記入がないものは「いいえ」として扱わせていただきます。

愛読者カード

ご購読ありがとうございました。今後の出版企画の参考にさせていただきますので、ぜひご意見をお聞かせください。なお、お答えいただきましたデータは出版企画の資料以外には使用いたしません。

●書名

●お買い求めの書店名（所在地）

●本書をお求めになった動機に○印をお付けください。
1. 書店でみて　2. 広告をみて（新聞・雑誌名　　　　　　　　　）
3. 書評をみて（新聞・雑誌名　　　　　　　　　　　　　　　　）
4. 新刊案内をみて　5. 当社ホームページをみて
6. その他（　　　　　　　　　　　　　　　　　　　　　　　）

●本書についてのご意見・ご感想

購入申込書	小社へ直接ご注文の際ご利用ください。お買上 2,000 円以上は送料無料です。

書名	（　　　冊）
書名	（　　　冊）
書名	（　　　冊）

丸伊製陶では陶製の郵便ポストがつくられ、日本陶磁器工業組合連合会の指定でマルタ、マルシメが代用陶器の生産にあたり、仏具、火鉢、五徳（素焼き）、ゴマ煎り（素焼き）などをつくったようだ。

また、同一八年には、本土空襲による火災を鎮火させるための「投砂弾」の製造がはじまったようだ。紫香楽窯業会社などで月産一〇万個を目指していたのだという。

三、昭和一八年以降の陶製兵器

敗色濃厚となった頃には、手榴弾や地雷など兵器まで陶器でつくられるようになっていた。敗戦後に大量のストックが残されていたことから、実際には使用されなかったとされることが多いが、硫黄島や沖縄本島では陶製地雷や陶製手榴弾が出土しているほか、幾つかの記録から戦場で使われていたことがうかがわれる。陶製地雷は金属探知機で探知できない新兵器として、陶製手榴弾は軍や民兵が用いる自活兵器であったと考えられている。[1]

さて、昭和一八年頃になると、各陶産地では生産を維持するのが困難となり、軍需品や代用品を製造していった。信楽窯では工業組合理事長であった加藤貞蔵が陸軍島田中尉に積極的に働きかけた結果、一八万五〇〇〇個の陶器製地雷薬匣（陶製地雷）を受注した。二四軒の大きな窯元が集まって「陶製武器振興会」が結成され、周辺の小中学校から約一〇〇〇人の学徒を動員してそれにあたった。こういった陶製兵器の製作は信楽町神山の滋賀窯業や国富産業、同江田の近江化学陶器などがあたったという。

陶製地雷の製作にあたった国富産業では、敗戦後に米軍の指令によって大量のストックを破壊することになっていた。しかし、期日までに割り切ることができず、割れていないものを破片で覆って切り抜こ

第一節　代用陶磁器の時代

具体像を推し量るのは極めて難しい。そのうちの一つが五〇瓩　陶製地雷である（口絵九ページ右下）。高さ九二・五㎝、直径二七㎝。設計図が遺されているもの、埋め隠されたやきもの〝陶製兵器〟かの陶製兵器がある。滋賀県立窯業技術試験場には信楽でつくられたと考えられる幾つ記録に遺されず、埋め隠されたやきもの〝陶製兵器〟。
信楽焼の歴史のなかの負の近代化産業遺産といえよう。

陶製兵器　投砂弾（1943）

陶製兵器　模擬手榴弾
（1943〜45）
いずれも滋賀県立窯業技術試験場

けたのだというが、後年掘り返してみるとまさにそのような状況であったという。
これらの陶製兵器については、関係書類が遺されていないことから一般的であることから試作されていたと考えられている。

参考文献

（1）木立雅朗「信楽焼陶器製地雷について」『立命館大学考古学論集Ⅴ』立命館大学考古学論集刊行会、二〇一〇年

（2）滋賀通信社「郷土の大戦秘録　信楽焼「怪地雷」の秘密葬られて十二年・今はじめて明るみに」『ふるさと近江』第十一号、一九五七年

88

第二節　火鉢の時代

一・信楽火鉢

　明治時代後半から昭和二〇年代にかけて、信楽窯のなかで多くの産額を占め続けたのが火鉢。ことに、戦後の数年間は火鉢が飛ぶように売れるという〝火鉢景気〟をむかえた。ここでは、少し時代をさかのぼりつつ信楽焼火鉢についてみることにしよう。

二・海鼠釉の開発

　信楽焼の火鉢といえば海鼠釉を思い浮かべる人が多いだろう。まずは、信楽焼火鉢の代名詞ともいえる海鼠釉についてみることにしよう。

　海鼠釉は中国で生み出された釉薬であり、江戸時代には朝鮮半島から「支那海鼠」と呼ばれるものが輸入されるようになる。九州の上野・小代・高取窯などでは、この「支那海鼠」の影響を受けて、海鼠釉の研究がすすめられるようになる。瀬戸窯では明和初年（一七六四年以後）に鉄質釉の上へ鵜の糞釉を萩流しして海鼠釉風に発色させていたことが知られている。

　信楽では、それより大きく遅れ、明治初期に初代直方として知られる谷井利十郎（以下、直方と呼ぶ）が研究に着手して、明治二〇年（一八八七）頃に海鼠釉をつくり出すことに成功した。

第二節　火鉢の時代

信楽の様子（昭和）

直方は、文化三年（一八〇六）に信楽の長野で窯業を営む家庭に生まれた。海鼠釉の開発にあたっては、窯元と卸売業者である加藤辰之助・上田清兵衛・奥田長左衛門らもこれに協力した。

海鼠釉は明治二〇年頃には調釉・施釉方法をほぼ完成させていたものの、明治三三年（一九〇〇）に八六歳で没しているから、彼自身この釉薬の商品化をみずに亡くなり、彼の仲間達が信楽を代表する釉薬へと発展させていったのである。

中国の海鼠釉は赤色の素地の上に鉄とコバルトを含む釉薬を簡単に一度掛けで発色させるものであった。これに対し、直方は下地釉を施した上にもう一度白萩釉をかける二度掛けの方法を用いた。信楽の長野村の陶土を使用し中国の海鼠釉のような効果を出すためには、鉄・マンガン・コバルト・銅それに長石と木灰などを含む下地釉を掛ける必要があったからである。これは後の実験により判明したことであるが、微量の鉄を含んだ伊賀の石川村産（三重県伊賀市石川）の長石は、不純物を多く含んでいるものの、海鼠釉には欠かせない効果をもたらすことが判った。このような素材を含む下地釉に白萩釉を掛けることにより表面には複雑なまだらを生み出す効果が現れたのである。なかでも、コバルトは、鮮やかな青を生み出し、中国をはじめとする他地域の海鼠釉とは異なる効果を引き起こして、信楽焼独特の青藍色という色彩を生み出すに至ったので

90

ある。

その後、昭和一〇年（一九三五）頃になると、加藤貞蔵考案によるエアーコンプレッサー（空気圧縮機）が用いられるようになった。漏斗のような缶を高所に吊るし、そこに釉薬をいれる。そして、ゴム管を通して釉薬を流す。ゴム管の先につけた金属の先筒から流下する釉薬は、圧縮空気の力で吹付けられるのである。

エアーコンプレッサーを用いることによって、下地釉の上に瑠璃釉を吹付け、さらにその上に白萩釉を吹付けるなど二重掛けが多くおこなわれるようになる。なかでも、「錦」という見事な海鼠釉も焼かれるようになった。この施釉方法のものを「二色海鼠釉」または「二度掛け（海鼠釉）」と呼んだ。昭和四〇年代には「一度掛け」によって海鼠釉を発色させることができる釉薬が開発されており、これを「一色海鼠釉」と呼んでいる。

三・雪丸火鉢と海鼠釉

海鼠釉は、火鉢の釉薬として用いられ、その発展に大きな役割を果たした。

江戸時代末における火鉢は、鉢を陶器製とし、鉢の台に木材を用いるのは畳などが熱で焦げるのを防ぐためである。明治三〇年（一八九七）頃になると、海鼠釉の開発にかかわった加藤辰之助によって、陶器の共台が考案され、敷台も陶器でつくられることになった。これが火鉢に底台がついた「台付火鉢」である。なかでも「雪丸火鉢」と呼ばれる丸型の台付火鉢は、鉢の主力製品の一つとして多くつくられ、これに合う釉薬とし

第二節　火鉢の時代

木台付き火鉢

海鼠釉椅子火鉢

共台付き海鼠釉雪丸火鉢

海鼠釉雪丸火鉢

共台付き海鼠釉型物火鉢

いずれも冨増純一蔵

て海鼠釉は多く用いられた。「雪丸火鉢」の「雪丸」という名称は、おそらくその字のごとく、雪が降ると、庭先に積んである丸い火鉢が雪をかぶって真丸い雪の玉になることからこの名称が与えられたのではないかと想像されている。火鉢の時代、大量に生産された火鉢の多くは野ざらしで保管されていた。

明治時代中頃から大正時代にかけて、信楽の海鼠釉が火鉢に施されるようになると、火鉢の生産は増加した。そして、火鉢は様々な形・釉薬・文様を施して多種にわたりつくられた。また、大正時代頃になると、火鉢は台のないものへと変化していく。こうしたなか、海鼠釉を施した「雪丸火鉢」は、人々に多く受けいれられ、海鼠釉の火鉢という信楽を代表する火鉢へと発展していくのである。また、火鉢の最盛期には、「絵付」による装飾も盛んにおこなわれるようになり、装飾技法に工夫が広がっていった。

四・一家団欒信楽火鉢

戦後には復興景気に乗って昭和二一年（一九四六）には生産額一億円、同二二年には二億円、同二四年には四億円に達したという。このように、昭和三〇年代頃までは「一家団欒信楽火鉢」の謳い文句とともに、多くの窯元が火鉢を大量生産した。信楽では〝火鉢景気〟という言葉があるように、信楽を上げて火鉢をつくっていたかのような印象がある。

ただし、昭和二〇年代なかごろ、石油ストーブの普及とともに暖房器具に大きな変化がみられるようになると、急激に需要がなくなってしまった。

同三一年（一九五六）、信楽陶器工業協同組合では火鉢の生産量が膨大になり生産過剰になったことから、生産調整を行い、共同販売制度（共販制）が行われることになった。火鉢一色であった当時、火

第二節　火鉢の時代

鉢以外のものは〝雑品〟であるとしたために、一躍火鉢に代わるものとして植木鉢の生産が急増したのであった。

昭和三〇年代からは炭火の火鉢が廃れ、練炭火鉢が登場、その後は電熱火鉢、ガス火鉢が登場したが、生活様式の変化に伴って、火鉢そのものをみることがなくなってしまった。

これもまた、現代にいたる過程で生み出された近代の遺産といえよう。

参考文献

（1）富増純一『絵で見る信楽焼』信楽古陶愛好会、二〇〇二年。平野敏三『信楽―陶芸の歴史と技法』（技報堂出版、一九八二年。

はしやすめ

信楽狸

今や〝信楽焼といえばタヌキ〟といっても大きな間違いではない。信楽高原鐵道信楽駅の駅前には巨大なタヌキが出むかえてくれているし、国道沿いの大型陶器店の店先には大小様々なタヌキが勢ぞろいしている。

しかし、〝信楽焼といえばタヌキ〟と認知されるようになった歴史は意外なほどに新しいのである。[1]

昭和26年行幸時のたぬき

昭和二年（一九二七）頃、伊賀出身の京焼の陶工、藤原銕造が日本一大きな土瓶の制作を依頼され信楽に移り住んだ。そして同六年（一九三一）頃に「本家たぬき製陶所」（現「狸庵」）の看板をあげタヌキの置物をつくりはじめた。店の外には大小様々なタヌキの置物が並べられ、その姿が評判を呼び、他府県からも銕造のタヌキを求めにくる客が増えていったのだという。当時、タヌキの置物をつくる陶工はいたが、タヌキを専門につくる陶工はなかったため珍しかったようである。

同二六年（一九五一）、昭和天皇が信楽に行幸された。その折には火鉢を高く積み上げて奉迎門をつくり、沿道には日の丸の旗を持たせたタヌキを並べて歓迎したところ、たいそう好評だった

第二節　火鉢の時代

という。さらに、天皇が「をさなどき　あつめしからになつかしも信楽焼の　狸を見れば」と歌を詠まれたことから、全国的に有名になった。

加えて、翌二七年（一九五二）に画僧でありタヌキ愛好家でもある石田豪澄（いしだごうちょう）が信楽焼のタヌキの身体的特徴に八つの徳目が隠されている（『信楽狸の八相縁起（はっそうえんぎ）』）と説いたことから、縁起物としてもてはやされるようになったのだという。

昭和三〇年代半ばには、女タヌキや子どもタヌキも登場し、信楽焼の知名度を高め、イメージを広げることに大いに貢献したのだった。

なお、平成二五年（二〇一三）に行われた〝信楽まちなか芸術祭〟

信楽まちなか芸術祭でつくられたたぬき
滋賀県立窯業技術試験場

においては、無数の変わりたぬきが街中にあふれ、観光客を楽しませました。まだまだ新たな展開の余地は無数にあるのだ。

参考文献

（1）滋賀県立陶芸の森編『ようこそ　たぬき御殿へ　おもしろき日本の狸表現』滋賀県立陶芸の森、二〇〇七年

96

第三節　信楽焼タイル登場

一　滋賀会館の信楽焼タイル

（一）　滋賀会館

滋賀会館（2014）

平成二六年度（二〇一四）に解体がはじまった滋賀県庁前の滋賀会館。

これは、滋賀県産業会館の火災による再建計画に際し、欧州外遊で文化施設の必要性を痛感した当時の服部岩吉滋賀県知事の肝いりで、滋賀県公会堂と図書館の建設計画を合わせて文化の発信地として建設された。

当時の滋賀県下では珍しい鉄骨鉄筋コンクリート造りの建築であった。

昭和二九年（一九五四）六月に開館し、ホールのほか図書館、映画館、ホテル、結婚式場、地下銘店街など様々な機能を併設した文化施設であった。県単位の文化施設としては大規模なもので、当時は「西日本随一」と呼ばれていた。開館にあたっては皇族を招き、こけら落としはNHK「とんち教室」の公開放送であったという。

しかし、同四〇年代以降ホテルと結婚式場が廃業し、一方、同五五年（一九七〇）に大津市瀬田に県立図書館が開設、県内各地に文化芸術会館が誕生したことをはじめとする機能分散による役割の低下がみられる

第三節　信楽焼タイル登場

ようになった。ついに平成一〇年（一九九八）にびわ湖ホールが開館したことにより、利用ニーズは著しく低下していった。県庁職員である筆者としては、地下銘店街のカレーうどんやシネマホール（所管していた文化振興課長さんからしきりと勧められての映画鑑賞ではあったが……）は大いに利用していたところであるが、一般のニーズの低下には抗うことはできなかった。

平成一九年（二〇〇七）には、県の文化振興施策実現のための拠点施設には位置づけられていないこと（県が拠点施設に位置付けなかっただけであるが）、建物の老朽化が進み耐震補強には巨額の改修費用がかかるなどとして、再生を願う署名が三万六〇〇〇余りも集まったものの、同二五年（二〇一三）九月末をもって閉鎖された。

さて、昭和三〇年代の滋賀随一の文化施設であった滋賀会館のことをなぜ本書で紹介しなければならないのか。答えは簡単である。この建物の外壁タイルを信楽窯でつくっていたからである。ただそれだけの理由であれば、信楽窯でつくられたタイルを用いた建物など山とあるはずで、それ相応の理由があるのだ。ここで取り上げるには、それ相応の理由があるのだ。

先に述べたように滋賀会館の竣工は昭和二九年。それまでの信楽窯でのやきものづくりの流れをみると一目瞭然であるが、タイルづくりに手を染めた窯元などなかった。さて、突如として降って湧いた滋賀会館のタイルづくりが、信楽窯にどのような影響をもたらしたのだろうか。

（二）タイルづくり狂想曲

滋賀会館のタイルづくりに先立って、タイルの試作を始めていた業者は信楽窯に存在していたが、成

98

二・信楽窯の新機軸

信楽の〝やきもの〟業界が火鉢・植木鉢一辺倒であった状況から、当時の信楽にないものをつくるべく新機軸を打ち出そうとしていた業者がいた。滋賀会館のタイルづくりを大きな契機として外装タイルの製造に着手した業者の一つである近江化学陶器は、昭和二九年（一九五四）には建築陶器の研究を推

信楽焼窯でつくられた滋賀会館の外壁タイル（2014）

型速度や窯詰が合理化できず企業化できないと判断されていた。また、信楽窯業試験場では、プレスを用いて成型することを研究しているさなかであった。

そういった状況下でタイルが信楽に発注されたのは、火鉢景気が陰りをみせ始めた昭和二〇年代後半において、信楽窯の新製品としてのタイル生産を育成する意図があったからにほかならない。

信楽焼窯タイルを手がけることになった信楽窯業試験場は、昭和二七年（一九五二）にフリクション・プレスを購入し、三七万枚のタイルを成型し、信楽の大半の窯を動員して焼成し、納品したのだった。窯毎に焼き上がりが大きく異なるところは愛嬌といったところだろうか。

この事業については、不況に直面した信楽に対するつなぎの注文といういう皮相な見方もあったが、これを機に自工場の改良合理化に取り組み、タイル生産に自信をつけた業者もいくつかみられたのだった。

第三節　信楽焼タイル登場

進しはじめたのだった。同三三年(一九五八)四月には外装タイル専門工場を開くべく現在の甲賀市信楽町勅旨に一二万㎡の土地を購入し、翌年六月には製造を開始した。

当時の近江化学陶器は、農林水産省蚕糸試験場にほど近い東京都杉並区高円寺に消費地問屋である近江化学商事を設け、関東以北を対象に商圏を拡げていった。週に一度、信楽の陶器をトラック輸送で東京へと出荷し、東京高島屋で例年行われる物産展では売れ残りの商品を全て買い取って販売を行うなど、信楽焼の東京進出を一手に引き受けるような状態であったという。

そこで専務として腕をふるったのが、近代化学陶器初代社長、奥田要作の七男であり、近江商人の士官学校とも称された滋賀県立八幡商業高校出身の近江商人・奥田七郎。そして、要作の長男桂太郎の長男であり、当時千葉工業大学学生であった奥田實も年末に仙台から青森へと集金の旅に出ていた。一族をあげて時代の扉を開こうとしていた。

"くらしのやきもの"の販路を広げるとともに、建築の世界へと進出する足がかりをつくっていったのだった。

その記念碑的な最初の仕事が、同三二年(一九五七)、丹下健三設計の愛知県一宮市墨記念館(現墨会館)玄関ホールに用いられた五〇㎝角の大型タイルの制作であった。

三、東京進出　パレスホテルのタイル

近江化学陶器は、昭和三五年(一九六〇)一月にはパレスホテル外装タイルを受注し、タイル業界へ本格的に参入することになる。

第一部　第二章　戦中・戦後の信楽焼

パレスホテル外観

当初は京都の泰山タイルが候補に挙がったものの、工期に間に合わなかった。そこで、大手の平田タイルと代理店契約を結び、窯変タイルをつくりはじめたばかりの近江化学陶器に白羽の矢が立った。研究部長であった城宏衛の下、昼夜を問わず試作が繰り返された。職員達はトンネル窯の横に段ボールを敷いて寝ることもたびたびだったという。そして、ついに縦六cm×横一一cm×厚さ約一・五cmのタイルを一六六万枚つくりあげたのだ。

積み重ねると実に、富士山の高さの約六・五倍である二万四〇〇〇～二万五〇〇〇m、横に敷き並べると東京―静岡間の一八二・六km、総重量は約三四〇tに及ぶという。

パレスホテルは、三菱地所設計・竹中工務店の施工により、内装デザインには日本的な味わいを加味し、各種設備を備えた。その威容は、まさに日本のホテル業界に衝撃を与え、同三八年（一九六三）には、建築業協会賞を受賞した。

軌道に乗りだして間がないにもかかわらず、おびただしい量のタイルをつくり出し、建築業協会賞を受けた建物の外装を飾った。近江化学陶器の名声を高めるに十分な仕事であった。

外装には日本的な雰囲気のするタイルを、

後日、パレスホテルの常務から「朝・昼・夜の日差しで、外装タイルの色が変化して素晴らしい」と声を掛けられた。

このようにして、近江化学陶器の東京進出そして建物外壁業界への参入は大成功に終わったのだった。

第三節　信楽焼タイル登場

ちなみに、この頃の信楽焼産額全体のなかでタイルはどの程度占めているのだろうか。統計資料をみてみよう。

昭和三〇年（一九五五）には火鉢五五％で植木鉢一一％であったが、同三五年（一九六〇）には火鉢三五％で植木鉢二四％であり庭園陶器二三％とタイル一％と新たなものがみえる。同四一年（一九六六）には火鉢三％で植木鉢六〇％、庭園陶器が八％を占める中で、タイルが二一％と飛躍的に伸びている。以降、七〇年代までに植木鉢を筆頭に、タイル、食卓用品、花器が主な製品となっていく。タイルは信楽焼の新たな地平を開いたといえるだろう。

参考文献

（1）小林健太郎・高橋誠一・宮畑巳年生「信楽陶業に関する地理学的考察Ⅰ」『滋賀大学教育学部紀要』第二八号、滋賀大学教育学部、一九七八年

第四節　牧神、音楽を楽しむの図

一・信楽窯における陶板レリーフの制作

　近江化学陶器がタイル製造を本格化させようとしていた昭和三三年（一九五八）、朝日フェスティバルホール外壁の巨大な陶板レリーフ《牧神、音楽を楽しむの図》が近江化学陶器にて制作された。太陽や月、星の下でギリシャ神話に登場する牧神たちが、笛や竪琴を奏でる様子が表現されているものである。

　ここではマケット（模型）を元に原寸大の粘土原型を制作し、その原型に石膏を流して型取りし、それを元に本体の型起こしをして彫刻を施す、というものだった。釉薬には、当時の信楽焼火鉢の代名詞でもあった青藍色の〝瑠璃釉〟が採用されている。

　〝牧神〟は縦横約四～六m、最も小さな〝月〟も二mにおよぶ。一ピースは縦横三〇×四五㎝の大きなもので、約三五〇ピースが組み合わされていた。なお、この時に用いられたマケットは、神戸朝日ホールホワイエ壁面に現在も設置されている。

旧朝日フェスティバルホール《牧神、音楽を楽しむの図》

第四節　牧神、音楽を楽しむの図

この陶板レリーフの制作には、奥田要作の四男であり、近江化学陶器の奥田孝（京都市立美術専門学校で学んだ）の存在が大きな要因となった。兄弟ではあるものの、根っからの商売人である近江化学商事の七郎とは異なり、孝は手慰みで彫刻をつくるような芸術的な素養を持つ技術畑の人間であった。孝と行動美術協会の向井潤吉とは面識があったことから、同協会の中嶋快彦を《牧神、音楽を楽しむの図》の制作を近江化学陶器で行いたいと申し出た。

そして、建畠覚造をリーダーとし、向井・今村輝久・野崎一良・松岡卓ら行動美術協会彫刻部会会員が信楽にて合宿制作することになったのだ。

この仕事は、信楽焼が現代芸術と積極的にかかわる濫觴となった。

大塚オーミ　牧神再製作状況（2011）　大塚オーミ提供

二、再生する〝牧神、音楽を楽しむの図〞

このレリーフは土佐堀川に面した南壁に据えられ、フェスティバルホールの象徴となった。本ホールは平成二〇年（二〇〇八）に建て替えられ、同二五年（二〇一三）にリニューアルオープンした。同じモチーフの《牧神、音楽を楽しむの図》レリーフが建畠覚造の長

104

男朔弥らの監修により近江化学陶器の系譜をひく大塚オーミ陶業にて再制作され、壁面を飾ったのだっ
た。

人も作品も、世代を超えて受け継がれていくものはあるのだ。

第二部

岡本太郎、信楽へ

第一章 太郎と信楽の出会い

岡本太郎が手がけた昭和四五年（一九七〇）日本万国博覧会（以下大阪万博と記す）モニュメント《太陽の塔》の背面にある陶板レリーフ《黒い太陽》は信楽でつくられた。

実は《黒い太陽》のみならず、"やきもの"を素材とする太郎作品の多くは信楽で制作されているのだ[1]。

様々な芸術活動を行った太郎の年譜（二〇八～二二五頁）をみると、"やきもの"とのかかわりは、昭和二六年（一九五一）から制作がはじめられたモザイクタイル《太陽の神話》を皮切りに、大阪高島屋のモザイクタイル《ダンス》（一九五二年）、旧東京都庁の陶板レリーフ《日の壁》など（一九五六年）を挙げることができる。一方、"やきもの"の産地としての信楽とのかかわりは、昭和三八年（一九六三）からようやくみえはじめる。《坐ることを拒否する椅子》（一九六三年、口絵一一ページ）や東京オリンピック国立代々木競技場壁面陶板レリーフ《走る》《競う》など（一九六四年、口絵一二二ページ）がそれにあたる。

つまり、"やきもの"を素材に用いるようになった太郎が、信楽と出会うようになるまで、およそ一〇年の歳月を要したことがわかる。

どのようなことを契機に、太郎が信楽とかかわるようになったかについて明らかにすべく、この間の

108

状況をみてみることとしたい。

参考文献

（1）岡本太郎と信楽展実行委員会『岡本太郎と信楽展報告書　岡本太郎と信楽　─生誕一〇〇年・信楽町名誉町民四〇周年─』二〇一二年

第一節　太郎と陶の出会い

一・太郎と土と立体作品―多面体の誕生―

一〇代から絵画を描き芸術に手を染めはじめた太郎が、初めて立体作品を手がけたのは四一歳のときのこと。昭和二七年（一九五二）の〝やきもの〟を素材とした《顔》だった。愛知県常滑市の伊奈製陶（後のINAX、現LIXIL）にて日本橋高島屋地下通路のモザイクタイル壁画《創生》（※現存せず）とモザイクタイル画《ダンス》を制作した際、その傍らでつくり出されたものだ。三点制作され、うち一点が父一平の墓碑となっている。

この前年、東京国立博物館でめぐりあった縄文土器に日本文化の淵源をみた太郎は、〝やきもの〟の魅力にとりつかれた。粘土を用い、足し加え削り取ることによる制作過程から、太郎は立体世界の自由な表現を楽しみ、さらには粘土でつくった形を石膏で型抜きし、その型から金属やプラスチックの作品を完成させていった。その後、最初の石膏型をもとに寸法を大きくした立体を制作することにより公共の場で誰にでもみてもらえる大型の立体造形を完成させるとともに、比較的安価で多くの人が手にすることのできる量産品もつくりだしたのだった。

〝やきもの〟との出会いから、太郎にとっての芸術的表現の核となる〝パブリックアート〟への道を歩みはじめたのも大きな展開だった。

110

第二部　第一章　太郎と信楽の出会い

かつて優れた美術品といえば極めて稀であり、
だからこそ尊いと考えられた。
従って少数特権者の専有物であったのだが、
今日の芸術の形式はシネマ、ラジオ、テレビジョンに見られる如く
極めて大量に生産され、広く一般の身近にふれる。
絵画も技術的に大衆との結びつきを考えていかなければならない。

（「芸術と工業化」『博報堂月報』一九五二年三月一日）

《顔》（一平墓碑）（1952）　都立多磨霊園

なお、この頃つくりはじめられたモザイクタイル
作品には、一つ一つのタイルに色番号が付けられて
いた。つまり、大量生産が可能な生産技術の一つと
して生み出された作品であったのだ。芸術を工業化
し大量生産に結びつけることによって、芸術を大衆
のものとし、より身近な存在にしたいという太郎の
欲求があったのだという。

この頃から『今日の芸術』（光文社、一九五四年）
に代表されるような著述、『日本再発見―芸術風土
記―』（新潮社、一九五八年）にみられる撮影など
多方面で表現を行った。

111

第一節　太郎と陶の出会い

《ダンス》大阪高島屋（1952）　株式会社高島屋大阪店蔵

一九五〇年前後は、太郎の芸術のなかで、エポックとなる数年間であり、まさしく「多面体」岡本太郎が誕生したのであった。

二・《ダンス》制作をめぐる事件

昭和二七年（一九五二）、伊奈製陶で制作された《ダンス》は、太郎と信楽を結びつける遠因の一つとなっている。その事情をみてみよう。

昭和二七〜四四年（一九五二〜六九）頃の間、大阪高島屋大食堂の壁面を飾ったモザイクタイル作品《ダンス》。これは縦二五三・二cm、横三四八・八cm、五万七四〇〇ピースのタイルを用いて、制作された。

この作品制作中に、或る〝事件〞が起こったという。それは《ダンス》が、彩色された小さなタイルを貼り合わせてつくり上げるモザイクタイル作品であるにもかかわらず、完成目前で、太郎自らペンキで上塗りしたと噂されたのだ。この行為は、当初のコンセプトに反する〝暴挙〞であるともいうが、真偽の程は……。

実は、《ダンス》をめぐる〝事件〞は単なる噂話ではなかった。

112

平成二三年（二〇一一）の太郎生誕一〇〇年を機に、前年一月から高島屋が《ダンス》の修復を制作元であるINAX（現LIXIL）にて行った際に、黄色のタイルの上に赤色のペンキが上塗りされていることが確認されたのである。

修復のレポートには、当時の伊奈製陶のカラーチャートには太郎が求めた赤色が存在しなかったことも明らかにされている[3]。太郎としては、モザイクタイル作品であるにもかかわらず、最終的に上塗りをしたのは、求める赤色がないことによる、やむにやまれぬ行為であったようだ。

なお、INAXでの修復は、作品のオリジナル性を重視して、赤色のモザイクタイルに付け替えることはせずに、再び赤色を上塗りした黄色のモザイクタイルを用いた、とのことである。

三　旧東京都庁陶板レリーフ群

太郎は、昭和三一年（一九五六）に《日の壁》《月の壁》ほか九点の陶板レリーフ群を制作した。丹下健三設計の旧東京都庁の壁面を飾る陶板レリーフを太郎が手がけることとなり、愛知県刈谷市の日本陶管が制作にあたった。建物と芸術との接点を見出した太郎の自信作であり[4]、高い世評を博した。

制作においては、間接的ではあるが、太郎と信楽とのかかわりがみえるとする話が流布している。日本陶管の対抗として名乗りを上げたのが信楽の近江化学陶器であったというのだ。

当時の近江化学陶器では、陶板レリーフはおろか、タイルの製造に手をつけ始めた頃で、もっぱら植木鉢をつくっていたはずである。そもそも《牧神、音楽を楽しむの図》が同三三年であることからみても、状況としては疑わしい。関係者への聞き取りの結果、確かな情報は得られず、状況的にもこの時点

第一節　太郎と陶の出会い

で岡本太郎・丹下健三とのかかわりを想定することは難しい。この時点での太郎と信楽のかかわりはなかったとしておきたい。

参考文献

（1）川崎市岡本太郎美術館編『岡本太郎立体に挑む』川崎市岡本太郎美術館、二〇〇八年
（2）岡本太郎「四次元との対話」縄文土器論）『みずゑ』No.五五八、美術出版社、一九五二年
（3）「蘇れ！岡本太郎の「ダンス」プロジェクト」二〇一一年二月二四日　http://inax.lixil.co.jp/company/news/2011/080_newsletter_0224_771.html
（4）岡本太郎「絵画と建築の協力について」『別冊みずゑ』一七号、美術出版社、一九五七年

第二節　太郎と七郎

一・銀座松坂屋

東京オリンピックにあわせて銀座松坂屋の外壁工事が昭和三九年（一九六四）に完成した。銀座を通ってどこからみても色彩を楽しめるようにと、アントニン・レイモンドの指示の元、三菱地所が実施設計、竹中工務店が施工した。ただし、この仕事は、"レイモンドが日本人を困らせるために考え出した"といわれるほどに、かなりの難物であったという。

一九六〇年代にはいり、近江化学陶器の新機軸として生産を行っていたタイル生産が軌道に乗り、パレスホテルに続き、銀座松坂屋という檜舞台に躍り出たのだ。「新橋側からは緑に、銀座四丁目側からは白、陶器（信楽焼）の外面がオパールのように色変わりするユニークな建物で、百貨店の建物としてはまったく新しいアイディアのものである」と評された[1]。なお、当時の建物は存在しな

旧銀座松坂屋

第二節　太郎と七郎

「近江化学陶器にできるの？」

当時、太郎は世評を博した旧東京都庁の陶板レリーフを日本陶管で製作し、また日本陶管の顧問をしていた。そして、銀座松坂屋の外装タイルは近江化学陶器ではなく日本陶管に変更してはどうかともちかけたのだ。

そのとき、運命の歯車が回転しはじめた。

二、七郎のみた旧東京都庁陶板レリーフ群

せっかく外装タイルを開発して東京に進出し、足がかりをつくったというのに、太郎の一言によってそれまでの努力が水泡に帰してしまうかもしれない。芸術家としてのステータスを築いていた太郎に向かって、一回り年下の七郎は、勇気を振り絞ってい

いが、色違いの試作品が信楽に遺されている。

この工事の打ち合わせに近江化学商事の奥田七郎が出席していた。そこに、色彩関係のアドバイザーということで太郎が呼ばれていた。

太郎は、見たことも聞いたこともない〝近江化学陶器〟について素直な感想を述べはじめた。

「東京都庁ぐらいのものはつくってもらわないと……」

銀座松坂屋タイル試作品
奥田七郎蔵

第二部　第一章　太郎と信楽の出会い

った。

東京都庁の陶板レリーフ群をして、

「先生、あれは塗り物ですよ」と。

太郎にしてみれば、昭和二七年（一九五二）の《ダンス》制作の折に、自らがイメージする赤色を出せない伊奈製陶のタイルの上からペンキを上塗りしてしまったことに加えて、世評を博した東京都庁の陶板レリーフ群も〝やきもの〟ではなく〝塗り物〟さながらであると、見たことも聞いたこともない近江化学陶器を売り込む営業マンに看破されてしまったのである。

《ダンス》制作の際のエピソードを紹介するなかで取り上げたように、伊奈製陶のタイルには太郎の求める赤色がなかった。当時、一二〇〇度以上で焼き付ける陶器で原色をつくり出すことは極めて難しかった。とりわけ赤色・黄色・朱色は難物だったという。楽焼のような八〇〇度程度の低火度で焼成することによって赤色を出すことはできるものの、耐久性は低かった。

つまり

「現代芸術家の求める『赤』は、柿右衛門の『赤』とは違う」

ということだと七郎は述懐する。

とりわけ、壁画などは美術館とは異なる多様な自然環境に対応する耐久性も求められることから、当時の〝やきもの〟で太郎の求める「赤」を表現することは極めて難しかった、のである。太郎は、旧東京都庁の事実、後に太郎のアシスタントを務めた小嶋太郎は或る発言を記憶している。太郎の作品を指して、建築物と美術のコラボレーションについては一定の満足をしている一方で、悔いの残る作品でもあったと吐露したという。土と釉薬の相性がよくなかったことから、造形はともかく、全体の

三・太郎の赤色と信楽の赤色

太郎作品のなかで多く用いられ、みる人に大きな印象を与えるのが『赤』色である。
では、太郎は何故「赤」色にこだわったのだろうか。

私は幼い時から、「赤」が好きだった。
赤といっても派手な明るい、暢気な赤ではなくて、血を思わせる激しい赤だ。
（中略）
自分の全身を赤にそめたいような衝動。
この血の色こそ生命の情感であり、私の色だと感じつづけていた。
（岡本太郎『美の呪力』新潮社、一九七一年）

太郎は、若き日のパリで、古代メキシコにおける太陽崇拝の生贄の儀式を知るにおよび、強い衝撃を

仕上がりにも不満が残っていたのだというのだ。
のちのことになるが、国立代々木競技場陶板レリーフ制作を取り上げた新聞記事にも「信楽焼でないと色ができない」という太郎の言葉がみえる。まさに「赤」色を求めていたのだろう。
さらに、太郎の心を見透かしたように七郎はいう。
「近江化学陶器ならば、耐久力のある深みと光沢のある『赤』色は出せますよ」と。

受けたという。太郎にとっての「赤」は、脈動する心臓の血の色であり、生命を凝縮した太陽の色であったのだ。

太郎の芸術表現の中核に「赤」色がどっかりと腰を据えていたことがわかる。

七郎は、図らずも見事なまでに太郎の急所を突いたのである。

ここで、七郎がいう「赤」色を出す釉薬についてふれておかなければなるまい。

当時の関係者からの聞き取りを行った結果、それは、ガラス（フリット）を使った低火度釉とは異なる深みと光沢のある釉薬だったことがわかった。

当時の近江化学陶器は独自に釉薬研究を盛んに進めていたのだ。

太郎が、赤色を使いこなす信楽に心惹かれたのもむべなるかな、と思う。

ともあれ、太郎と赤色の釉薬、そして信楽は出会ったのである。

参考文献

（1）『松坂屋・銀座とともに八十年』松坂屋、二〇〇四年

第二節　太郎と七郎

はしやすめ 《坐ることを拒否する椅子》

昭和三八年（一九六三）、東京オリンピックの前年に開催される太郎の個展を前に、幾つかの新作を制作した。その一つが、今も人気を博している《坐ることを拒否する椅子》である。椅子であるにもかかわらず坐られることを拒否するという矛盾に満ちた作品。ギロリと眼をむき、あるいはコミカルな表情で私たちを見据え、坐られることなど念頭にないような椅子。

これは、"人々を挑発して止まない太郎の芸術的あり方を端的に示す作品"であるといわれている。

いわゆるモダンファニチュアの
いかにもすわってちょうだいと
シナをつくっている　不潔さに腹が立つ
お尻の雌型であるような
身体がすーっとおさまって沈んでしまい
そのまま前途を放棄したくなるようなのは
お年寄りか　病人用に限った方がいい
なにも一日中すわりこむわけではない

《坐ることを拒否する椅子》（1900年前後）
大塚比叡山荘蔵

《坐ることを拒否する椅子》（1900年前後）
大塚比叡山荘蔵

第二部　第一章　太郎と信楽の出会い

活動的な歩みの中で一時腰を下ろすだけのもの

つまり人生の戦いの武器である

むしろ　精神的にも肉体的にも人間と対決し

抵抗を感じさせるのがいい

だから私のは目をむいていたり　キバを出して笑ったり

ほとんどが顔になっていて

すわる面がとび出している

もちろん　すわれないことはない

むしろ　たいへん心地よいと思うのだ

ちょうど長い道の途中で

道ばたのごつごつした木の根っこや

石ころの角などに腰をおろす　かたい肌ざわり

あの気持ちよさである

抵抗してくる物質感のよろこび

それに　椅子といっても

ながめる時間のほうがはるかに豊かで幅ひろい

だから　それ自体が芸術でなければならない

赤・黄・青　とりどりの原色をつかって

使う人が自由に配置できるように考えた

《坐ることを拒否する椅子》テストピース（1960
～70）　右：奥田七郎・
左：冨増純一蔵

《坐ることを拒否する椅子》（1900年前後）
陶光菴

《坐ることを拒否する椅子》（1900年前後）
大塚比叡山荘蔵

《坐ることを拒否する椅子》(1963か？)
信楽小学校蔵

青い芝生の上で　見事にさえるだろう
『岡本太郎展』図録　主催読売新聞社　会場大阪高島屋　会期
一九六三年九月一〜六日）

これは、図録のクレジットに記されているとおり、東京オリンピックの前年である一九六三年（昭和三八年）に近江化学陶器にて制作されたものである。東京オリンピックの仕事を目前として、事実上、太郎と信楽が初めてタッグを組んで生み出した作品がこれだったのだ。

とまれ。先に、七郎のアピールする近江化学陶器の「赤」色の釉薬により太郎が信楽に誘われたことは述べた。しかし、筆者が図録をみると違和感があるのだ。

上絵風の釉薬にしかみえない。まさに七郎が太郎にいった「塗り物」のように〝ぺしゃ〟っとした風合いなのである。昭和三八年当時、本当は赤色の釉薬を使いこなすことができなかったのでは……七郎は仕事を取りたいがためにハッタリでできもしないことを太郎にいってしまったのではなかったのか、というぼんやりとした疑念が頭をよぎった。

そこで、当時近江化学陶器に勤めていた佐藤信夫に尋ねてみた。

「あのときは個展用に急いでいたから……（伊賀）丸柱の工場で上絵の赤色を使った」とのことだった。

第二部　第一章　太郎と信楽の出会い

『岡本太郎展』（1963）佐藤信夫蔵

なるほど。腑に落ちた。

やはり、太郎と赤色の釉薬、そして信楽は出会っていたのである。

なお近江化学陶器では、勝負所で赤色を効果的に使う太郎に配慮して、太郎の作品のイメージを損なわないように、他に注文があったとしても使わないようにしていた時期があったのだと奥田實が明かしてくれた。

さらに余談ではあるが、人々を挑発して止まない太郎の芸術の代表格であるこの作品群は、実に様々な人々の心に作用している。

昭和三八年に初めて制作された際、佐藤信夫いわく「座り心地が悪く、尻が痛い」ものもあった《坐ることを拒否する椅子》は、後に太郎の下でアシスタントを務めた大谷司朗は「概念を変えた」と強烈な印象を受けた。

太郎の投げかけた〝挑発〟にたじろいだのだ。

また、さるコメディアンは、〝売れない時にこの椅子に座ったら、ケツが痛くなってきて、感動して泣いた。こういう笑いをつくろうと思った。〟という。何を隠そう、筆者も太郎作品のなかでは屈指のお気に入りである。

今なお続く太郎からの〝挑発〟に立ち向かっていく人は跡を絶たないのである。

第二章　東京オリンピック《競う》

太郎は信楽の赤色の釉薬にひかれて信楽とかかわるようになった。最初のかかわりといえば、昭和三八年（一九六三）の《坐ることを拒否する椅子》の制作であるが、本格的にかかわるようになったのは、戦後の復興を象徴する昭和三九年（一九六四）の東京オリンピック開催にあたって建設された国立代々木競技場の壁面を飾る《競う》《走る》《手》《足》などからなる陶板レリーフ群の制作である（口絵一二ページ）。

ここでは、それらの制作をめぐるエピソードを紹介することとしたい。

第二部　第二章　東京オリンピック《競う》

第一節　国立代々木競技場の陶板レリーフ群

一．東京オリンピックと国立代々木競技場

国立代々木競技場現況

まず、話を進める前に、国立代々木競技場とはどのようなものであったのかについてふれておこう。

この競技場は様々な名称を持つ。当初は「国立屋内総合競技場」そして建設用地の地名をとっての「ワシントンハイツ屋内総合競技場」「国立代々木競技場」。さらに「代々木オリンピックプール」「代々木競技場」「代々木第一体育館」「代々木第二体育館」等々である。ここでは、「国立代々木競技場」と呼ぶことにする。

この競技場、「建設・総合意匠」丹下健三、「構造」坪井善勝、「設備」井上宇市の日本建築界の代表者三氏によって設計され、清水建設と大林組が施工にあたった。建設工事は、オリンピックまであと二〇カ月と迫った一九六三年（昭和三八年）三月に着工された。

構造は、世界に類のない高張力による吊り屋根方式で、柱の

第一節　国立代々木競技場の陶板レリーフ群

ない巨大で開放的な屋内空間をつくり出している。メインアリーナのロビーには、スポーツの祭典らしく身体のパーツをモチーフにした色鮮やかな太郎の陶板レリーフ群が設置されることになった。建造物というより芸術作品に近い施設となっている。

なお、アメリカ水泳選手団の団長は競技場の素晴らしさに感激し、「将来自分の骨を飛び込み台の根元に埋めてくれ」と申し出たという逸話がのこされている。この代々木競技場の設計に功績があったとして、丹下は明治三八年（一九〇五）にクーベルタン男爵によって提唱された「オリンピック功労賞」を日本人としてはじめて受賞し、「世界の丹下」の名をほしいままにしていくのである。

世界で絶賛されることになる国立代々木競技場の壁を飾る太郎の陶板レリーフを信楽で制作することになったのである。"くらしのうつわ"一辺倒であった信楽という"やきもの"の町が新たな地平を切り拓いたことを世に知らしめるに十分な舞台となった。

二・近江化学陶器の心意気

（一）近江化学陶器の心意気

昭和三九年（一九六四）梅雨時、オリンピック準備委員会の会議に、近江化学陶器の奥田己代司と近江化学商事の奥田七郎（二人は兄弟）が呼び出された。大きな会議室に左右五〇人ほど並び、中央には建設大臣であった河野一郎が座り、丹下健三や岡本太郎がそのまわりに、現場の所長は一番後の席に座っていた。

会議では、"世界の人が見るものだから最高のものにしよう"といいつつも、"東京オリンピックの一

126

第二部　第二章　東京オリンピック《競う》

原画を前に説明する岡本太郎（1964）山本愛子提供

カ月前である。九月一五日には完成させるように〟と期限が決められた。

信楽に帰ると、全ての新しい注文にストップをかけ、制作中のものがあっても飛び越して、国立代々木競技場の陶板レリーフを最優先にした。許された時間は二カ月程度。手戻りは許されない。立体的なレリーフは焼成中に割れないように裏側を刳り抜くなどの工夫をし、素焼きも慎重に行った。

初めての大仕事とはいえ、幾度となく試作を繰り返していたので、現場に大きな混乱はなかったという。

完成したのは九月一〇日。期限よりも五日早かった。期限よりも早い完成に一同大いに盛り上がったという。太郎とともに近江化学陶器・商事の職員達は銀座で祝杯を挙げた。

この工事は、斬新すぎる丹下の設計と安全を重視する清水・大林の施工との間で一触即発の空気が流れていた。丹下とのかかわりで太郎の陶板レリーフ群は丹下が預かるということになっており、期限よりも早い完成に一同大いに盛り上がったという。

余談ではあるが、近江化学陶器の出した見積もりはおそろしく安かったようだ。

丹下からは「このような壁画が三〇〇万円くらいでできるわけがない」と笑われたという。

当時の新聞記事によると制作費は約三一五万円であったという。

そこにあったのは、採算ではなく新たな世界に踏み込んでいく

127

第一節　国立代々木競技場の陶板レリーフ群

の椅子三種類を納品している。度重なる改修によって撤去されてしまったようで、現在みることはできない。これらの椅子のうち一二九ページの一番下のものは太郎お気に入りの赤色の釉薬が用いられている。

1964年東京オリンピック参加記念
メダルレリーフ　奥田七郎蔵

心意気だけだったのかもしれない。

なお、近江化学陶器は太郎の陶板レリーフだけでなく、東京オリンピックにかかわって幾つかの仕事をしている。一つは、オリンピック記念メダルを陶板でつくったもの。一二七ページの写真の太郎が手に持っているものが原型である。もう一つは国立代々木競技場

（二）近江化学陶器社員たちの東京オリンピック

無事開会した東京オリンピックをみるために、いや自らが制作にかかわった陶板レリーフの晴れ姿をみるために、この日のために積み立てをしていた佐藤信夫ら近江化学陶器の職員十数名が夜行列車に乗って東京へと向かった。ちなみに女性社員は新幹線に乗っていったようだ。

東京に到着した一行を七郎らが出むかえ、国立代々木競技場に向かった。打ちっ放しのコンクリートが醸し出す無機的な空間のなかで、まさに対極ともいえる異質さからくる存在感を放っていた。壁画を見た後、室内プールの会場には試合の空き時間にはいることができ、外国人選手を間近にみた。その後、

128

第二部　第二章　東京オリンピック《競う》

近江化学陶器が手がけたパレスホテルの外装タイル、駒沢陸上球技場で日本対ガーナの試合を楽しんだ（ちなみに、開催されたのは一〇月一六日。杉山、八重樫のゴールでリードしたものの、逆転負けを喫した。）。

なお、何故サッカーの試合を見に行ったかと問うと、〝サッカーくらいしかチケットが用意できなかった〟からであったそうだ。サッカー好きな筆者としては何とも羨ましい限りの話であり、昨今の状況をふまえると隔世の感がある。

ともあれ、七郎と養子に出ていた弟の小川満之助の計らいで、新宿から小田急のロマンスカーで箱根湯本まで行き、湯河原の湯さか荘で楽しいひとときを過ごした。帰路は揃って新幹線に乗り、スピードを満喫した。

この東京―箱根旅行は、東京オリンピックの仕事をやりきった職員達にとってはご褒美をいただいた気分だったという。

国立代々木競技場陶製椅子
（1964） 奥田七郎蔵

129

第二節　群像1

一. 若き芸術家達の東京オリンピック

(一) 陶板レリーフの制作

国立代々木競技場陶板レリーフ群は、第一体育館の南側ロビーの全長五〇m、高さ三mの壁に《走る》《競う》《眼》《手》《足》五面の壁画を、北側入口には《手》《足》の二点、貴賓室入口には《プロフィル》九つのレリーフを組み合わせるもの。レリーフには二五〇〇枚の陶板が使われた。

陶板レリーフ群制作のアシスタントとして、長じて信楽・滋賀を代表する陶芸作家となった大谷司朗、川崎千足、小嶋太郎、笹山忠保らが参加した。

川崎には、太郎の原画（縦二〇×横四〇cm程）が渡され、マケット（模型）を作成するという仕事が与えられた。それを太郎が手直しをするということが幾度か繰り返された。レリーフのマケットは近江化学陶器長野工場のなかにあった研究所で制作した。その後、夏休みということもあり、信楽小学校の講堂にて作業を行った。

ただし、信楽小学校の講堂では例年八月二〇日前後に陶器まつりの品評会が行われていたので、それまでに作業を終えて撤収しなければならない。勿論、八月二〇日前後まで作業が長引いていれば、納品は不可能であるが……。

床にビニールを敷いた講堂に、厚さ四〇～五〇cmの土の塊を空気がはいらないようにどんどんと打ち

東京オリンピック国立屋内競技場レリーフ製作対策本部（1964） 笹山忠保提供

付け、原画に合わせて敷き並べた。そしてマケット通りに彫り、ひっくり返して裏を削って厚みを薄くする。このような作業が延々と繰り返された。

真夏の講堂での作業は暑さとの闘いであった。時折、涼を取るために氷の柱が立てられた。

（二）太郎の仕事ぶり

太郎は、講堂の天窓の上からオールドパーをラッパ呑みしながら

「右を彫れ」

「もっと土を盛れ」

とメガホンを持って指示していた。修正は大胆に、というよりも、前日までにつくったかなりの部分を削り、やり直しを繰り返しながら進められていく作業に、大谷や笹山は驚いた。

太郎の気迫とエネルギーが講堂に漲り、周囲を圧倒した。

太郎は制作の合間に安物の折りたたみ椅子に短パンの足を投げ出して、ずり落ちそうな格好で腰掛ける。パートナーの平野敏子が寄り添いつつ汗を拭いている。

そんなときの太郎の仕草が子どものように可愛かったと川崎はいう。

そして、この仕草がよほど印象に残ったのか、自らも制作に疲れたときには手足を投げ出して椅子に腰掛けることが癖になり、"これこそ太郎の影響ではないか"と笑う。

さらに川崎は思い出す。
「あの太い親指が粘土の上を滑るように移動し、ぎこちない画面が流れるような生き物に変わっていく。その指の動きが魔法のようであった」という。実に四〇年も前の出来事である。若き芸術家が感性を研ぎ澄ませ、巨匠の一挙手一投足を見つめていたからこその記憶である。
ちなみに、川崎はこの後一九七〇年の《黒い太陽》の制作においても太郎のアシスタントを務めていたのであるが、何故かそのときの記憶はあまりないのだったからかもしれない。

時折「今日は岡本組の組員のパーティーだよ!」という太郎の掛け声のもと、常宿であった信楽の平岡家でパーティーが行われた。当時五〇代前半で油がのりきっていた太郎は、酒がはいると若い者相手に芸術論をたたかわせていた。反論しても歯が立たなかったと笹山は述懐する。

一九六四年の夏があまりにも印象深かったからかもしれない。

なお、奥田七郎らは期日よりも早く完成したので太郎と共に銀座にて祝杯を挙げたというが、川崎は「東京に貼り付けに行くのがギリギリだった。かなり慌てていたのを覚えている」という。余裕があったのか、本当にギリギリだったのか。

実のところはわからないが、現場も営業も精一杯。今となっては、どちらも正しかったことにしておこう。

132

第二部　第二章　東京オリンピック（続き）

《手》（1964）

《足》（1964）

《手》（1964）

《足》（1964）

いずれも代々木競技場第一体育館、国立競技場所蔵

二・甲南高校信楽分校の或る夏の日―岡本太郎あらわる―

（一）陶板レリーフ制作のお手伝い

昭和三九年（一九六四）四月、胸躍らせて教壇に立つ一人の青年教師がいた。疋田孝夫である。

彼は、甲南高校信楽分校デザインコースにて造形活動と表現活動を中心とするという、当時としては県下唯一のユニークなカリキュラムの一翼を担うことになった。そんな彼に、願ってもない僥倖が訪れた。

太郎率いる国立代々木競技場の陶板レリーフの制作に、デザイン科三年の生徒達と共に参加することになったのである。やきものそのものをつくるというニュアンスではないため、窯業学科ではなくデザイン学科に白羽の矢が立ったのだそうだ。

彼にとっては、前衛芸術の先駆者であるという知識や二科展で作品をみるだけの存在であったはずの〝岡本太郎〟が目の前にいるという驚き。しかも、短パンにランニング姿で、共に粘土の塊を相手に汗を流しているのだ。

「思いもよらない出来事だった」という。

高校生達は

「オリンピックの役に立つ仕事ならまたとないチャン

五輪のヒノキ舞台に信楽焼

【水口】東京オリンピックの室内競技が開かれる国立屋内総合競技場スタンド側壁面を飾るレリーフ陶器のうち、滋賀県甲賀郡信楽町でつくられ、古い伝統を誇る信楽焼が世紀のヒノキ舞台で脚光を浴びることになった。

岡本画伯がデザインしたレリーフは、〝わこうど〟がスポーツ情熱を燃やす構図面と五つの手のかたちを面にした三つの部分に分かれ、およそ五十二㎡、巨大な壁面の約半分にのぼる。残りの空間はすべて白厚さ七㎝の陶板二千五百枚でうめられ、赤、黄、黒、白、紫の原色を使った力強い作品。

岡本画伯からデザインを進められ、近江化学陶器研究所の神山勇氏（三〇）外工場員四人がはじめ、デザイン競技会の会員四人をまじえ、甲賀陶芸クラフトセンター、信楽窯業試験分校の協力を得て制作が進められ、甲南高校信楽分校デザイン科三年生毎日十人ずつ交替で汗を流して制作を続けている。

デザインコース３年生が、制作に参加

サンケイ新聞第二滋賀版（1964.7.22）

第二部　第二章　東京オリンピック《競う》

ス」
と張り切った。

『産経新聞』第二滋賀版　昭和三九年七月二二日

彼らにはそれぞれに役割が決められた。原画からマケットへと拡大する係、太郎が彫った後から水を含ませた布で表面をなでつけて仕上げる係、なかには汗かきの太郎の汗を拭く係もいたという。インタビューに応じてくれたかつての女子高生達が懐かしみつつ、脱線を繰り返しながら面白おかしく語ってくれた。

滋賀県立信楽高等学校

（二）太郎の講演会

制作が続くなか、信楽分校は太郎に或る事を願い出た。
「生徒達に講演をしてもらえないか」と。
太郎は快諾した。
当時高校生であった谷井猛は当時を振り返る。
太郎は縄文土器の凄さをエネルギッシュに語り
「今日の空は青い！『青い』と感動する心が諸君には必要だし忘れちゃいかん！」
と語りかけたのだ。
谷井は
「この人、口から泡飛ばして何を当たり前のこというてはんね

と思ったという。
頭のなかに疑問符が浮かぶ。間違いなく、太郎から何かが投げかけられたのだ。
疋田は、諭すようでいて熱く語りかけられた太郎の言葉一つ一つに深く感じ入った。
"体から芸術のマグマが大量に四方八方にあふれ出ている人" 岡本太郎と信楽の高校生が出逢った夏の日だった。

（三）青空

谷井の断片的な記憶を元に太郎の著作を繙いてみた。
この話は、昭和四〇年（一九六五）に『週刊朝日』に連載していた「岡本太郎の眼」にある「透明な眼―青空」と題したエッセイの原形だったことを突き止めた。笹山は、制作の合間に太郎の口述を敏子が筆記していた姿を記憶しているという。もしかしたら、この文章だったのかもしれない。
それはともかく、少しく紹介しておこう。

　もう一度、無心に空をふりあおいで見るといい。その色は、かつて見た「青」ではないのだ。生まれてきて、いまはじめて発見する輝き。ひろさ。はじめてぶつかる、一回限りの。すると、ああ空が青かった、ということに驚く。
　そういう無邪気な感動こそ、人間生命にとって貴重だ。透明な眼、心に人間の誇りが拡充されてゆく

（中略）

誰もが当たり前のこととして見すごしている世界に目をこらし、瞬間瞬間に発見し、驚きをひらいてゆく。それが芸術の役割である。科学だって対象の世界こそ違うが、同様に新鮮な眼によって発展して行く。

くりかえして言う。素朴に、無邪気に、幼児のような眼をみはらなければ、世界はふくらまない。

（岡本太郎『美しく怒れ』角川書店、二〇一一年。初出は「岡本太郎の眼」『週刊朝日』一九六五年四月）

太郎没後、敏子によって編まれた『眼 美しく怒れ』のなかで、「青空」を介した晩年の太郎と敏子のやりとりが記されている。情熱的に芸術を語る太郎の文章とは違い、穏やかで清々しさを感じる「青空」である。これもまた長くなるが紹介しておこう。

大人になって「空は青いなあ」と感動することの出来る人は少ないだろう。岡本太郎は毎朝空を見上げて、ほんとうに「青いなあ」と思う人だった。そして、「そのとき、新しく生まれてくるのだ」と言っていた。毎日、新しく生まれてきたのだろう。

（中略）

晩年、最後の頃はパーキンソン病という難病になって足もとが覚束なく、自由に動きまわれなくなったけれど、朝そろりそろりと食堂に出てくる途中、晴れた日にはあけ放した窓辺で

「先生、青空よ。ほら、空は青いなあって文章書いたでしょう。青空を見上げて、毎日新しく生ま

れてくるんだっておっしゃったわ。その青空よ。」
と言うと、窓によりかかってじいっと見上げていらした。元気に腕をさしのばすことが出来なくなったのは悲しいけれど、彼はやっぱりあのとき新しい岡本太郎として生まれてきたに違いない。
（岡本敏子「太郎の眼」（岡本太郎著、岡本敏子編『眼　美しく怒れ』チクマ秀版社、一九九八年）

太郎のなかでできあがって間もない「青空」が、信楽の高校生達に披露されたのであった。

はしやすめ

《犬の植木鉢》

今もなお愛されている太郎の作品の一つ《犬の植木鉢》。

これは昭和二九年（一九五四）に愛知県常滑市の伊那製陶にて三体つくられたものだ。モザイクタイルの《ダンス》や陶作品《顔》は同二七年に同所にて制作されている。その流れでつくりだされたと考えてよいだろう。その翌年、東京の陶芸家である辻輝子の工房にて型がとられたのだという。

原型は横幅約八〇 ㎝であるが、それを型に粘土でつくると、乾燥時と焼成時に収縮し、五〇 ㎝ほどになる。横幅五〇 ㎝ほどの《犬の植木鉢》が愛知県刈谷市の日本陶管関係で所蔵されているという。日本陶管といえば昭和三一年（一九五六）の旧東京都庁レリーフ群（日の壁・月の壁）を制作した場所である。太郎とはそれ以降には積極的なかかわりがみられないことから、この頃にもたらされたものである可能性がある。とすると、この頃に、量産型の《犬の植木鉢》が生み出されていたことになるのだろうか。

一方、奥田博士もまた《犬の植木鉢》の型をとり、近江化学陶器にて量産型を制作したのだという。しかし、博士がここでやきものづくりに従事していたのが高校を卒業した昭和四二年（一九六七）からである。よって、博士が型をつくったという証言を重視するならば、量産型の《犬の植木鉢》は昭和四二年以降に型をつくり直していることになり、複数の石膏型があった可能性があるといえる。

第二節　群像1

岡本太郎記念館の《犬の植木鉢》（岡本太郎記念館蔵）

信楽で量産された作品1《むすめ》
(1978)　奥田實蔵

平成二三年（二〇一一）に滋賀県甲賀市信楽町陶芸の森産業展示館にて開催された「岡本太郎と信楽」展の資料調査の折に、元近江化学商事の奥田七郎が《犬の植木鉢》のオリジナルを所持していることが判明した（現在は滋賀県立陶芸の森蔵）。

筆者が七郎宅に資料調査に訪れた際、座敷に雑然と置かれた品々のなかに一際オーラを放つものがあった。それが《犬の植木鉢》だったのだ。足は折損し、埃をかぶっていたものの、あの虚ろな目に射抜かれたような衝撃は今でも忘れられない。背面に「TARO54」という箆書きがあった。太郎のサインと制作年を確かめると、一九五四年（焼成が完了したのは翌年）に

140

第二部　第二章　東京オリンピック《競う》

信楽でつくられた作品《顔》（製作年不詳）　奥田實蔵

信楽で量産された作品２《プランター》（1991年頃）　陶光菴蔵

制作されたオリジナルである可能性が高いと考えた。居ても立ってもいられなくなった。興奮した筆者は、いつ、どのような経緯で七郎の手元にもたらされたのかと必死の形相で尋ねた。「太郎さんに貰ったものやけど……。ん〜、記憶にない」とのことであった。

近江化学陶器と太郎のかかわりがみられるようになるのが、東京オリンピックの前年である昭和三八年。量産型の《犬の植木鉢》がつくられるようになったといわれるのも昭和三八年。その折に、太郎のつくったオリジナル《犬の植木鉢》が信楽へと持ち込まれた可能性は否定できない。とすると、博士が手がけた量産型《犬の植木鉢》は、これとは異なる原型であった可能性は否めない。また、それ以前にも日本陶管にて量産型がつくりだされていた可能性もあるのだ。

《犬の植木鉢》の量産型をめぐる真相は未だ藪の中である。

141

第三章　大阪万博 《黒い太陽》

太郎と信楽との最大のかかわり。それはやはり昭和四五年（一九七〇）に日本の威信をかけて行われた日本万国博覧会（大阪万博）のシンボルとして建造された《太陽の塔》の背面の陶板レリーフ《黒い太陽》の制作である。

《太陽の塔》陶製レプリカ（1970）
陶光菴蔵

《太陽の塔》陶製レプリカ（1970）
奥田七郎蔵

第二部　第三章　大阪万博《黒い太陽》

この時、制作にあたった近江化学陶器は、迎賓館の壁面を飾る熊倉順吉作のレリーフの制作、太陽の塔の顔レプリカ三点セットや黒い太陽のレプリカを行っており、まさに万博一色であった。ちなみに、太陽の塔の顔レプリカ三点セットは木製の額のつかない廉価版で二七〇〇円。二〇一一年現在の物価に換算すると一万六〇〇〇円程度であった。現在の感覚からすると些か高価であるが、太平洋戦争敗戦から二五年を経て再び世界に打って出た万国博覧会が醸し出した高揚感もあり、手元に置いておきたい気分にはなっただろう。事実、大阪万博が終了して数年経っても売れていたのだと奥田七郎は語った。なお、白色の〝現在の顔〟は焼成良好であるが、黒色の〝過去の顔〟は釉薬が剥離しているものが多い。これは生産が追い付かず、三重県の某窯に焼成してもらったのだという。いずれにせよ、今なおネットオークションでやりとりされている人気者である。

太陽の顔レプリカ三点セット（1970）
佐藤信夫蔵

近代化学陶器年賀状（1970）
奥田七郎蔵

万博迎賓館熊倉順吉レリーフ（1970）
個人蔵

143

また、近江化学陶器では、やきものでつくった太陽の塔のミニチュアを数点作成し、日本万国博覧会協会会長の石坂泰三をはじめ鈴木俊一東京都知事などに届けたのだという。信楽に数点残されているのはその折のものだという。

第二部　第三章　大阪万博《黒い太陽》

第一節　大阪万博と太陽の塔

一・大阪万博

国際博覧会史上アジアで初めて開催された国際博覧会。昭和四五年（一九七〇）三月一四日から九月一三日までの一八三日間開催された。日本万国博覧会、大阪万博、EXPO'70などとも呼称されるが、ここでは大阪万博という。総入場者数は六四二一万八七七〇人で、二〇一〇年の上海万博（七二七八万人）に抜かれるまでは万博史上最多の動員数であった。

《太陽の塔》内部の生命の樹（1970）
大阪府日本万国博覧会記念公園事務所提供

戦後、高度経済成長を成し遂げアメリカに次ぐ経済大国となった日本にとって象徴的な意義を持つイベントとなった。

一方、同年に予定されていた日米安保条約改定にかんする議論から国民の目をそらせるために開催されるとの批判や、芸術家らの国家イベントへの動員は文化・芸術界内部からの批判があり、事実「反博」と称される反対運動も展開された。

太郎没後の平成一一年（一九九九）一〇月一日、滋賀県立陶芸の森を訪れた敏子を佐藤信夫が伊丹空

第一節　大阪万博と太陽の塔

港まで車で送り届けた際のこと。敏子は、《太陽の塔》を横目にみながら"テーマ館のプロデューサーを打診されたときは、議論は喧々諤々、反対意見が多く大変だった"と語ったという。国を挙げての一大イベント。賛否入り混じった国民の視線が集まる中心にテーマ館の総合プロデューサーに就いた太郎がいたのだった。

《黒い太陽》現況

大阪万博のテーマは「人類の進歩と調和」。進歩と調和という共存が困難なこの主題に人類の高い理想を追求され、その中核に太郎が表現する《太陽の塔》があった。

日本人に今もし欠けているものがあるとすれば、ベラボウさだ。チャッカリや勤勉はもう十分なのだから、ここらで底抜けなおおらかさ、失敗したって面白いじゃないかというくらい、スットン狂にぬけぬけした魅力を発揮してみたい。日本人の精神にも、そういうベラボウなひろがりがあるんだ、ということをまず自分に発見する、今度の大阪万博が新しい日本人像をひらくチャンスになればうれしい

（「祭の魅力」『朝日新聞』一九六七年八月五日）

146

二、《太陽の塔》と《黒い太陽》

大阪万博のシンボルゾーンに《母の塔》《青春の塔》《大屋根》とともにつくられたのが《太陽の塔》[1]。

工事期間は昭和四四年（一九六九）一月から翌年三月、工費は六億三〇〇〇万円を要した。

高さ七〇m、基底部直径二〇m。腕の長さは片側二五m。塔の頂部には金色に輝き未来を象徴する《黄金の顔》、現在を象徴する正面の《太陽の顔》、過去を象徴する背面の《黒い太陽》、地下には《地底の太陽》という四つの顔を持っていた。

読売新聞（1969.10.12）

構造は、鉄骨、鉄筋コンクリート造りで一部軽量化のため吹き付けのコンクリートが使われている。内部は空洞になっており、博覧会当時は展示空間となっていたが平成二七年（二〇一五）現在では耐震の問題があり公開されていない。ここには鉄鋼製で造られた高さ約四一mの《生命の樹》があり、樹の幹や

第一節　大阪万博と太陽の塔

睥睨する《黒い太陽》

枝には大小様々な二九二体の生物模型が取り付けられ、アメーバなどの原生生物からハ虫類、恐竜、そして人類に至るまでの生命の進化の過程を表現していた。

《太陽の塔》は過去・現在・未来を貫いて生成する万物のエネルギーの象徴であると同時に、生命の中心、祭りの中心を示したもので、九二〇万人の入館者を得たという。

《黒い太陽》は、本体を近江化学陶器で制作されたタイルで、《緑のコロナ》（またの名を緑色のイナズマ）は下地を塩化ビニールで仕上げ、イタリア産のガラスモザイクタイルが貼り付けられた。

なお、太郎は、万博のあり方に対し、テーマ館のプロデューサーという立場でありながら《黒い太陽》をめぐって興味深い発言をしている。万博に内在する植民地主義的思想への挑戦である。

新しく独立し、歩みはじめたばかりのアジア・アフリカの諸国。近代工業の面では何も持たない。そんな国の人々が会場に来て何か肩身の狭い思いをするような、富や化学工業の誇りでは卑しい。逆に彼らの存在感をふくれあがらせ、祭にとけ込ませる、人間的な誇りの場でなければならない。

（『芸術新潮』一九六八年六月号）

148

第一節　大阪万博と太陽の塔

みするというのだ。長さ二七cm、幅一二cm、厚さ一七㎜の陶板三〇〇〇枚を組み合わせた直径八mの《黒い太陽》。近江化学陶器（当時）の佐藤信夫は「あまりの巨大さに驚いた」そうだ。顔の回りを白色の砂で囲むと、顔は秋の太陽を浴び、生き生きとして地上から抜け出たようにクローズアップされた。

記者達は《黒い太陽》のまわりに陣取り、カメラを構える。

太郎は、

高さ七〇メートルの太陽の塔に、上から未来、現在、過去と三つの顔を取り付けるが、過去の顔は、白色の塔の全体を引き締めるため黒一色にした。財界のある人から「日本調の塔にしては……」と意見があったが、現在の日本人は欧米コンプレックスにかかっている。太陽がいつもぎらぎらと、光や熱を放ち続けるように、あらゆるものに憤りをたたきつけ、欧米人に恥ずかしくない、堂々としたものを私の直感でまとめあげた

（読売新聞　一九六九年一〇月一日）

と語った。

語り終えた太郎が

「ビールを持ってこい!!」

といった。

《黒い太陽》の上に立ち「過去の顔に乾杯」（当時は黒い太陽をこのように呼んだ）と言ったあと、口

一見静かに沈んだ顔に見えるが、この世の不調和、矛盾などすべてに憤りを表している。顔の周囲に11本の緑の稲妻を付けた「黒い太陽」で各国の元首をむかえる儀式場をにらんでいる。

（『読売新聞・滋賀版』一九六九年一〇月一二日）

《太陽の塔》の背面から、人類の調和を乱そうとする富める国の元首達を睥睨していたのだ。《黒い太陽》は真の意味で「人類の調和」を表現していたのかもしれない。

ともあれ、《太陽の塔》は、大阪万博終了後の一九七五年に永久保存が決定され、現在もなお大阪の空に屹立している。太郎の芸術家としての代表作にして、『20世紀少年』など数多くの小説・漫画・ドラマ・映画に登場し、海洋堂のフィギュア〝岡本太郎アートピースコレクション〟やタナカカツキの〝コップのフチの太陽の塔〟など卓上に置いておきたくなる程の国民の人気者である。

平成二七年（二〇一五）現在、《太陽の塔》の内部の公開が二〇一七年を目途に計画されているほか、将来的には世界遺産を目指すという話すら上がっている。今なお恐ろしいほどの影響力を放っているのだ。

三・《黒い太陽》完成記者会見

昭和四四年（一九六九）一〇月一一日。完成した《黒い太陽》は、工場のグランドで仮組みし、万国博担当記者団約三〇人を招き記者発表されることになった。

《太陽の塔》の胴体の一部を再現するべく、ダンプ三〇台の砂を搬入し、その上に《黒い太陽》を仮組

作していた昭和四四年（一九六九）、太郎は別府のサンドラックビルの壁面を飾る《緑の太陽》の制作を行っている。これは信楽の近江化学陶器でつくられた陶板レリーフであったというが、地元ではデータやエピソードは発掘されていない。ここでは別府で刊行されているパンフレット「別府見・遊・自・編」を参照しつつ当時の様子をみてみよう。

ビル建設にあたって、オーナー佐藤定人は、自身の事業の広告を出していた〝主婦と生活社〟の編集者を仲立ちに陶板レリーフの制作を直談判した。しばしの沈黙の後、太郎は快諾した。

太郎の制作する陶板レリーフの全容が明らかになるにおよび、ある問題が明るみにになった。太郎の陶

《緑の太陽》制作風景（1969）
岡本太郎記念現代芸術振興財団提供

四・《緑の太陽》

大阪万博の《太陽の塔》の制作に加えてメキシコで《明日の神話》をも制作する《緑の太陽》の制

の部分にビールを注いだのだ。

そして、晴れやかにポーズを取り、記者達に撮影するよう、うながしたのだ。

太郎のパフォーマンスにみな大喜び。

多くに人の記憶に残る《黒い太陽》完成記者会見であった。

第一節　大阪万博と太陽の塔

こちら（ビルのある方）裏駅だけれど、僕の作品ができたことで、こちらが表駅になるでしょう」といった。上機嫌で挨拶した。また、「父、母二人が縁のあった別府に作品をのこすことができてよかった」と上太郎の両親である一平とかの子は幾たびか別府を訪れており、太郎に楽しかった出来事を語っていたようなのだ。

"忙中閑あり"ではないが、日本中でも指折りの忙しさのなかにあった太郎であったが、父母との思い出の地で制作する時間をつくっていたのだ。太郎の人柄を、うかがい知ることのできるエピソードである。

《緑の太陽》(1968) 別府駅前サンドラッグ・ビル
佐藤博一蔵　川崎市岡本太郎美術館提供

板レリーフ《緑の太陽》はビルの高さ・幅をはみ出してしまうのだ。とりわけ如何ともしがたいのが、ビルの高さが五mほど足りないことだった。ビルはほぼでき上がっていたことから、高さが足りない部分を継ぎ足し、幅が足りない部分はレリーフを隣の壁に回り込むように変更した（現在でも高さを継ぎ足した部分は視認できる）。苦心の結果生み出されたのが《緑の太陽》だったのだ。

太郎は、落成式にあたって「今は

152

第二部　第三章　大阪万博《黒い太陽》

参考文献

（1）平野暁臣編『岡本太郎と太陽の塔』小学館、二〇〇八年

153

第一節　大阪万博と太陽の塔

はしやすめ

大阪万博大凧

少しく信楽から視点を移し、大阪万博にかかわる滋賀の出来事として八日市大凧のエピソードについてふれておきたい。

八日市大凧は、江戸中期に男子出生を祝って五月の節句に鯉のぼりと同じように揚げられたのをはじまりとし、村毎に競い合って凧揚げをするうちに凧が大きくなり、近年では百畳敷（縦一三m×横一二m、重量約七〇〇kg）の大凧が揚げられるに至り、国の選択無形民俗文化財となっている。

万国博賀正大凧　東近江大凧会館提供

昭和四五年（一九七〇）の大凧には《太陽の塔》を中央に描き、パビリオンなどの構造物をあしらった。でき上がってみると周囲が寂しく貧弱にみえたので太郎に相談すると「浮力、揚力のことは、よくわかりませんが、周囲にモノレールでもデザインしてみたらどうです」と提案された。描いてみると見栄えよく仕上がった。大阪万博大凧は、太陽の塔近くの駐車場予定地にて揚げられたという。

ちなみに《太陽の塔大凧》は大阪万博海外ＰＲ用ポスターに採用された。滋賀県から《黒い太陽》とともに八日市大凧も世界に飛び立ったのである。

参考文献

（１）「湖友録　西沢久治（八日市大凧保存会会長）」『朝日新聞』一九八五年一〇月一三日

第二節　群像2　小太郎と博士

太郎と近江化学陶器は、東京オリンピック以来次々と仕事に取り組んだ。太郎の仕事のアシスタントとなった若き芸術家達も東京と信楽を行き来した。とりわけ、太郎の東京青山のアトリエ（現在の岡本太郎記念館）に足を運んだ小嶋太郎と奥田博士のエピソードをみてみよう。

一．太郎と小太郎

（一）岡本太郎と小嶋太郎

《黒い太陽》の顔制作風景　小嶋太郎提供

話は昭和四四年（一九六九）にさかのぼる。

小嶋太郎は《太陽の塔》のマケットづくりから、かかわった。青山のアトリエにて、太郎が塔の形をつくったあと、叩いて削り、また叩き、削り……トントン！　コンコン！　と音を響かせていた。幾日もかけてようやく納得のマケットができあがったという。このマケットが信楽に持ち込まれ、《黒い太陽》の制作が始まったのだ。東京オリンピックから大阪万博までの数年間、小嶋は太郎の芸術への姿勢を学び取っている。

太郎は

「芸術はきれいであってはいけない」

第二部　第三章　大阪万博《黒い太陽》

《日の誕生》《風》（1965）堂ヶ島温泉ホテル
堂ヶ島温泉ホテル蔵　川崎市岡本太郎美術館提供

とはいうものの荒削りな原型から作品へと完成されるまで、とても慎重に時間をかけて丁寧に「きれい」に仕上げていく。それは「きれいな形」が目的ではなく、「自分の創造する形」に到達するには、その工程で限りなく「きれいな仕事」への労力を惜しまないということなのだと小嶋は理解した。

一本の線の微妙なカーブも、納得するまで修正を重ね、決して妥協を許さなかった姿が目に焼き付いていたからだ。

東京オリンピックの翌年の春、小嶋太郎は神奈川県伊豆堂ヶ島にいた。

太郎が堂ヶ島ホテルの太郎の陶板レリーフ《風》《日の誕生》を近江化学陶器にて制作した。仮組みを終え、信楽から伊豆へと作品を送った。最終の施工は太郎自らが行うという。

一仕事終えた安堵感に包まれていたときに太郎から連絡がはいった。仕事に落ち度はなかったはずだが……。

話を聞いてみると、陶板レリーフのピースが〝どれとどれが組み合うのかがわからない〟のだという。予想外の事態だった。そこで慌てて新幹線に飛び乗ったのが小嶋だった。その時に、どの様な施工をしたかは詳しく覚えていないが、「大きなホテル。景色は飛びきり素晴らしかった。

第二節　群像2　小太郎と博士

「小島太郎」皿（1964〜70）
小嶋太郎蔵

あの時以来行っていないから見に行きたいなぁ」と当時を懐かしんだ。
慌ただしいなかにも、何やら和む話だ。
小嶋が驚いた青山のアトリエでのエピソードについてもふれておこう。
太郎のかたわらにはいつも秘書でありパートナーである敏子がいた。スケジュールはもちろんのこと、作品の制作途中にも意見を求めながら進めていくほどに、信頼を寄せている様がみて取れた。一日の内に何度も「敏子」「敏子」と呼ぶ声が聞こえる。敏子がそばにくると「どうだ?」と顔をのぞき込む。おしどり夫婦に見える睦まじい二人であったが、マスコミの取材がはいった途端、太郎は厳しい表情と強い口調となり、瞬時に「芸術家と秘書」へと変身するのである。その豹変ぶりに、二〇代の小嶋は慣れるまでいささか面食らったそうだ。

（二）二人の太郎

実は小嶋には「小嶋太郎」の他に大切な名前がもう一つある。
当時、太郎のアトリエのスタッフが間違えないように、太郎は小嶋のことを「小太郎」と呼んだのである。この師弟を繋ぐ大切な名前だったのだ。
長じて「小太郎」は、滋賀県東近江市に布引焼(ぬのびきやき)をひらき、全国七〇カ所以上におよぶレリーフを手がけている。「太郎」から「小太郎」へと引き継がれたものは計り知れないほどに大きい。

158

第二部　第三章　大阪万博《黒い太陽》

「信楽」色紙（1969年頃）
右：小河文人蔵、左：山本キミヘ蔵

「平岡家」「信楽」色紙（1969年頃）
平岡家蔵

大切な名前のほかに太郎と小太郎を繋ぐものとして、小嶋の手許にある太郎の手による二つの作品についてふれておこう。

一つは、「小島太郎TARO」と書かれた皿。字のような絵のような、いや絵のような字である。太郎の祖父は北大路魯山人の師でもあった書家の岡本可亭。海苔の「山本山」の社名ロゴを書いたことでも知られている。そして魯山人をして書については評価されていたのが太郎。「字は絵だろ」といい放ち、『ドキドキしちゃうー岡本太郎の〝書〟』をはじめとした書にかんする著作もある。余談ではあるが、生誕地の神奈川県川崎市を本拠地とするサッカーJリーグの川崎フロンターレは、太郎生誕一〇〇年を記念して二〇一一年のユニフォームには太郎が書いた「挑」があしらわれていた。筆者のお気に入りのチームではないものの、このシーズンは川崎フロンターレをついつい応援してしまった。太郎の書には見る者を強く惹きつけるものがあるのだろう。信楽に宿泊した際にズボンのチャックを直してもらったお礼に書いた

「信楽」の文字も、躍り出しそうでいて深遠さもあるような、おもしろいものである。ともあれこの皿、小嶋曰く「小」の字が太陽の塔の顔に見える!!と。確かに「小」以上の意味を帯びているかのようである。ただ、一つだけ残念なことがあるという。この皿に書かれたのは「小島太郎」。「本当は『嶋』なんだけどなぁ」と笑いながら小嶋はいう。

もう一つは、《歩み》(口絵一六ページ)。オリジナルは昭和四二年(一九六七)につくられたものの、譲り受けた経緯などははっきりと覚えていないという。とはいえ、師弟を結ぶ作品の一つである。ただし、譲り受けた経緯などははっきりと覚えていないという。とはいえ、師弟を結ぶ作品の一つである。ただし、譲り受けた経緯などははっきりと覚えていないという。とはいえ、師弟を結ぶ作品の一つである。ただし、小嶋は同四五年(一九七〇)に太郎のもとを離れているので、その間につくられたもの。ただし、譲りをみてみると、水玉の部分が一九九〇年代につくられたものと異なっていることに気づく。小嶋の持つ《歩み》の水玉部分は全体に凹んでいるが、その後につくられたものは水玉部分の輪郭のみが凹んでいる間違いなく当時につくられ、小嶋に譲られたものなのだろう。

二・太郎と博士

奥田博士は《黒い太陽》の鼻部分を担当した。ほぼ完成したと思っていたところに「この線は違う」とバッサリ切られ、手直しを余儀なくされたことを思い出す。

博士は《黒い太陽》以外に幾つかの太郎作品にかかわっている。《犬の植木鉢》や《手の椅子》である。太郎が石膏でマケットを制作し、その後スタッフが石膏で型を取り大きくした後に、博士が原型を手びねりで造形。それを太郎が手直しするという手順であった。その石膏の原型作品を近江化学陶器のアトリエに運び込み、博士が原型を手びねりで造形。それを太郎が手直しする。

第二部　第三章　大阪万博《黒い太陽》

《黒い太陽》鼻部分の制作風景（1969）
奥田博士提供

岡本太郎邸前の奥田博士（1970頃）
奥田博士提供

幾つかの作品のうち、《手の椅子》は博士にとっては思い出深い作品である。これは、焼成時に手の部分が切れやすく、様々な工夫の末に、棚板を斜めにして作品を置くことによって失敗せずに済んだそうだ。

大阪万博までの数年間、博士もまた太郎のもとで芸術あるいはものづくりとは何かを学んでいた。

「一つのものにこだわらず、自分が何をつくりたいか、表現したいか学びなさい」

太郎の言葉である。

青山で手伝いをしているときに太郎の飼っていたカラスが「太郎」「太郎」と鳴いていたこと、朝早

第二節　群像2　小太郎と博士

くから太郎がピアノを弾いていたこと、近江化学陶器のアトリエでは一緒に焼き芋を焼いて食べたこと……。
博士は、太郎とのかかわりを思い起こす度に、生きる指標を与えてくれたことに感謝するのだという。

はしやすめ

太郎の芸術とパブリックアート

太郎はコレクターを対象とする美術市場を拒み、誰でもみることのできるパブリックアートを数多く創り出した。芸術はひらかれたものであり、大衆のものであるという太郎の考えを具現化したものであり、とりわけ露出展示にこだわった。もちろん、太郎が信楽でつくりだした陶板レリーフも同様に、パブリックアートというカテゴリーに属する。

互いに顔のみえる画壇ではなく、不特定多数に自らの思いを表現してぶつけるということはどういうことなのだろうか。たとえば、今この文章を書いている「私」の立場に置き換えてみると、研究仲間しかいない学会や研究会での発表や、一般の方々であっても「私」の話を聴きに来てくれている講演会とは訳が違うのだ。全く興味のない人にも一方的に「私」の話を投げかけるということなのである。不特定多数の人々に自らの思いを表現した後、どのような反応が返ってくるのだろうか。好意的な反応もあるかもしれないが、それ以上に様々な歓迎できない反応があるのだろう。受け流してしまえば楽かもしれないが、それを真摯に受け止めて前に進んでいくということは、強靱な精神力をはじめ体力も忍耐力も必要とする過酷な営みであるはずだ。インターネット上で匿名で好き放題な振る舞いをするのとはわけが違う。やはり、通常は考えられない行為なのである。

尋常ではない精神力を持った太郎は、自らを守ってくれる存在でもあるはずの画壇を飛び出し、イバラの道を独り行くことになるのだ。

なお、没後評価されたとはいえ、当時の美術界において太郎の位置づけは芳しくなかった。画壇にあればそれなりに評価されてしかるべき存在であったろうが、パブリックアートやインダストリアルデザインに重きを置く太郎を評価する"ものさし"を美術界が持ち得なかったといえるだろう。

一定のコレクショナーにかわいがられる絵ではなく、パブリックな場所で自分の問題をぶつけ、大衆と対決したい

(「絵画と建築の協力について」『別冊みづゑ』一七号「現代の壁画」、一九五七年一〇月)

太郎の表現の根幹は、ある事件のコメントに如実にあらわれている。一九八〇年、東京国立近代美術館において昭和二九年（一九五四）太郎作の《コントルポアン》が暴漢により破られてしまったという事件をふまえて展示方法が検討されようとした。すると太郎はこのようにいい放ったという。

切られて何が悪い！切られたらオレがつないでやる。
それでいいだろう。
こどもが彫刻に乗りたいといったら乗せてやれ。
それでモゲたらオレがまたつけてやる。

だから触らせてやれ

（平野暁臣『岡本太郎「太陽の塔」と最後の闘い』PHP研究所、二〇〇九年）

多くの人々に開かれた "大衆のための芸術"。これが太郎の芸術の中核であったのだ。

では、太郎が手がけ、信楽で制作された陶板レリーフについてみてみることにしよう。

一九六四年（昭和三九年）　東京都　国立代々木競技場《競う》《走る》など

一九六五年（昭和四〇年）　神奈川県　堂ヶ島温泉ホテル《風》《日の誕生》

一九六九年（昭和四四年）　大分県　湯町サンドラッグビル《緑の太陽》

一九七〇年（昭和四五年）　大阪府　太陽の塔《黒い太陽》

一九七二年（昭和四七年）　岡山県　山陽新幹線岡山駅《躍進》

一九七九年（昭和五四年）　京都府　京都外国語大学《誇り　眼と眼─コミュニケーション》

一九八三年（昭和五八年）　徳島県　大塚製薬ハイゼットタワー《いのち躍る》

一九八八年（昭和六三年）　長野県　松川村役場《安曇野》

一九九〇年（平成二年）　大阪府　ダスキン本社《みつめあう愛》

一九九三年（平成五年）　神奈川県　入江崎総合スラッジセンター《水火清風》

一九九五年（平成七年）　神奈川県　とどろきアリーナ《風》《マラソン》など

※この他に北海道個人邸のものがある。

太郎の芸術は、特定個人のためだけではなく、"大衆" に投げ掛けられたのである。

第二節　群像2　小太郎と博士

ロバートブラウンおまけ（1976）　冨増純一蔵

戦後の「躍進」を遂げる日本に、太郎の手による信楽生まれの造形が列島を席巻していったのであった。

余談であるが、先に太郎の芸術表現の一つの特徴として〝パブリックアート〟を挙げたが、もう一つ同じ脈絡でとらえることができるものがある。〝インダストリアルデザイン〟である。一品ものではなく、使いやすさと美しさを目的とするデザインのことを指す。

太郎は椅子や机などの家具や時計・グラスなども手がけている。その中で代表的なものの一つが、昭和五一年（一九七六）にキリンシーグラムから発売されたの〝ロバートブラウン〟というウイスキーのおまけとしてつけられた「顔のグラス」という太郎の言葉が一世を風靡した太陽の塔の〝黒い太陽〟に似たものである。CMの「グラスの底に顔があってもいいじゃないか」したことを筆者も覚えている。これには二種類あり、前期は太陽ので、後期は眼が可愛い表情のものになっている。このほかに、ガラスのプレートもおまけにつけられていたようだ。

ただし、この企画は無料のおまけを芸術家がデザインすることが衝撃的だったようで画商などから価値を下げるようなことはしないで欲しいとクレームがついたらしい。

第四章　大阪万博以降の太郎と信楽

東京オリンピック、大阪万博という国を挙げての一大イベントに、太郎という不世出の芸術家に導かれて世界と対峙した信楽。

その後、どの様なかかわりを持っていったのだろうか。

にしよう。

昭和三八年（一九六三）に始まった太郎と信楽とのかかわりの大半は近江化学陶器とのものだった。

七〇年代にはいると近江化学陶器はタイル生産に重点を置くようになり、昭和四七年（一九七二）の《躍進》の制作の後は、大塚オーミ陶業・陶光菴が太郎作品を手がけるようになる。また、その頃から、太郎と信楽を繋ぐ窓口は近江化学商事の奥田七郎から大塚オーミ陶業の奥田實へとバトンタッチされるようになる。

またしても余談である。

昭和五四年（一九七九）に平凡社から刊行された作品集『岡本太郎』。当時、岡本太郎作品集の最高峰とされていた。限定三〇部、定価三五万円だった（ちなみにこの年の大卒初任給は一〇万九五〇〇円。かつて結婚指輪は給料の三ヵ月分といったがそれよりも高い）。ごく親しい関係者だけが購入するような超豪華本だったのだろう。ちなみに信楽では奥田實が所持している。

第二節　群像2　小太郎と博士

『岡本太郎』限定本（1979）　奥田實蔵

実はこの作品集、生誕一〇〇年の平成二三年（二〇一一）二月一四日、平凡社から復刊された。全ページをカラーで復元したもので、サイズはB4変型の二九二頁、定価は四万一〇四〇円（三万八〇〇〇円＋税）。三〇余年の月日で印刷技術が格段に向上したとはいえ、この価格の落差はつらい。しかし、本好きの筆者としては、時代の空気感を纏った初版には初版の意味があると心から思う。

第一節　太郎、信楽町名誉町民に

そもそも、名誉町民とは何なのか。具体的にみてみよう。

大阪万博を経て、信楽の人達は太郎を名誉町民に、と考えた。

一・信楽町名誉町民条例

信楽町名誉町民条例

（昭和四六年三月一八日　条例第八号）

（目的）

第1条　この条例は、公共の福祉の増進または文化の興隆に功績があり、かつ、町民の尊敬をうける者を顕彰し、その功績と栄誉をたたえることを目的とする。

（名誉町民）

第2条　本町町民または本町に縁故の深い者で、次の各号の一に該当する者を、信楽町名誉町民（以下「名誉町民」という。）とすることができる。

（1）町の行政、産業および経済の発展もしくは学術、技芸および教育等文化の興隆、その他町民の福祉の増進に貢献し、その功績が卓絶であり、深く町民の尊敬をうける者

（2）広く社会の進歩、発展もしくは文化の興隆その他公共の福祉の増進に貢献し、その功績が卓絶であり、かつ、町民が郷土の誇りとして深く尊敬する者

（名誉町民の決定）

第3条　名誉町民は、町長が議会の同意を得て決定する。

（称号）

第4条　前条の規定により名誉町民に決定された者に対しては、決定の日をもって名誉町民の称号を贈るものとする。

（記章）

第5条　名誉町民には、別に定めるところにより賞状および名誉町民章を贈る。

（特典および待遇）

第6条　名誉町民に対しては、次の特典および待遇を与えることができる。

(1)　町の行う式典への招待
(2)　町議会、その他町の機関に出席して意見を述べること。
(3)　死亡の際における相当の礼をもってする弔慰
(4)　その他町長が必要と認める特典または待遇

（取消しおよび効果）

第7条　名誉町民が本人の責に帰すべき行為により著しく栄誉をそこない、町民の尊敬をうけなくなったと認める場合においては、町長は議会の同意を得て名誉町民であることを取り消すことができる。

2　前項の規定により名誉町民であることを取り消された者は、その取り消しの日から、この条例の規定によって与えられた称号、特典および待遇の全部を失うものとする。

3　前項の場合においては、名誉町民章を町に返還しなければならない。
（委任）
第8条　この条例の施行に関し必要な事項は、町長が別に定める。
　付　則
この条例は、公布の日から施行する。

かくして、岡本太郎は信楽町名誉町民となった。選定理由は以下の通りである。

談笑する岡本太郎、岡本敏子、奥田孝（1963年頃）
佐藤信夫提供

若くしてパリの前衛芸術運動に参加。帰国後対極主義による作品活動よって活躍される。パリ、ニューヨーク、ワシントンで個展を開き、またサンパウロ・ビエンナーレ、ベニス・ビエンナーレに日本代表として出品、東京都庁舎、松竹会館、大和証券ホール等の大壁画や、数寄屋橋公園の若い時計台、東京オリンピック参加記念メダルなどを制作。信楽焼の国立室内競技場の壁画、座ることを拒否するいす、やEXPO'70のテーマ展示プロデューサーとしてつくられた太陽の塔（黒い太陽の顔）で当地には親しく、これらの造形を通じて信楽並びに信楽焼の名声を高めることに寄与された。
（選定調書より　原文ママ）

第一節　太郎、信楽町名誉町民に

職業欄には

　　洋画家　現代芸術研究所長

と記されている。
行政文書に愛を見出すのは難しい。とにもかくにも、名誉町民なのだ。

二、信楽の名誉町民とは？

なお、太郎の他の信楽町名誉町民としては、

加藤貞蔵

早くから家業の陶器製造業に従事し、昭和九年（一九三四）に信楽陶器同業組合副会長に就任、その後、信楽陶器工業共同組合理事長、滋賀県中小企業団体中央会会長、信楽陶器輸出協会会長、信楽商工会会長、信楽観光協会会長、滋賀県観光連盟理事などを歴任し、信楽陶器の発展に寄与した。

昭和四六年（一九七一）、太郎とともに信楽町名誉町民となる。

池田太郎

昭和二七年（一九五二）信楽寮（現信楽学園）、昭和三七年（一九六二）信楽青年寮を開設。現在のグループホームにあたる民間下宿を全国で初めて発足させるなど、知的障害児・者の療育

に力をそそぐ。

　　昭和六二年（一九八七年）逝去。信楽町名誉町民となる。

中西保太郎

　　昭和二二年（一九四七）、三四歳という若さで雲井村議会議員に当選し、昭和二九年（一九五四）の信楽町合併の際には手腕を発揮し、新信楽町の助役となる。昭和四〇年（一九六五）からは町長として教育・生活環境の整備など町民の願望を実現した。大阪万博において信楽焼の名声を高めた功績もあった。

　　平成六年（一九九四）、信楽町名誉町民となる。

宮脇武市

　　昭和三〇年（一九五五）に信楽町議会議員となり、一九七三年（昭和四八年）には町長に。国鉄信楽線の存続に熱意を傾け、第三セクターとしての存続を決定。地場産業とまちづくりを結びつけた「焼きものを生かしたまちづくり事業」を展開し、町の展望を切り開いた。

　　平成六年（一九九四）、信楽町名誉町民となる。

　　太郎を名誉町民としたのが昭和四六年（一九七一）。当時の町長は中西保太郎。当時、中西と近江化学陶器社長の奥田孝は陶土の安定供給に大きな役割を果たすなど共同歩調をとっており、個人的にも親しかったようだ。それ故、中西に奥田孝からの強い推薦があり、太郎の名誉町民授与が進められたのではないかと推測する人もいる。

　　いずれにせよ、四〇年以上経った今、詳細を明らかにすることは不可能であり、大きな意味もない。

　　当時、信楽の名を広め、信楽の人々に親しまれた太郎を名誉町民とするにあたって、異論はなかったの

第一節　太郎、信楽町名誉町民に

であろうことは想像に難くない。それでいいのだ。
平成一六年（二〇〇四）一〇月一日、信楽町は水口・甲南・甲賀・土山町と合併し、甲賀市となった。
しかし甲賀市には名誉市民条例が制定されておらず、甲賀市名誉市民とは成り得なかった。
何とかならないものかと切に思う。

第二節　躍進

JR岡山駅にある《躍進》。これもまた信楽で生まれたもので
ある。太郎は、躍進の制作にあたってこのように語っている。

世の中が豊かになり、便利になればなるほど、逆に環境は
破壊され、生活は空しくなる。これが現代の矛盾だ。人々の
生き方は、いやおうなしに厳格化されてしまう。街全体がそ
うであるし、また勤め先のシステム・雰囲気、それに朝夕の
行き帰りの乗りもの、駅、まことに味気ない。

たとえば駅。それは通勤・通学のための実用的空間でもあ
るが、またレジャーを楽しみに出かけるときには、最初の喜
びの場でもあるのだ。だが伝統的といってもいいほど、何と
そっけないのだろう。誰でもがそんなものだと別に疑わない。
だが心の底では空しさを感じ続けているのだ。

こういうパブリックな生活空間こそ濃い夢の無限の彩りで
構成され、人々の生きる喜びをわきたたせなければならない。

今度、山陽放送の企画で、新幹線の岡山駅に巨大な壁画を
作ることになったのは、私にとってはまことに嬉しい。生命

《躍進》制作状況（1972）

第二節　躍進

の限りない躍進。新しい息吹をここに象徴したつもりである。

(当時のポスターより)

写真には近江化学陶器の工房にて、太郎と窯から出たばかりの躍進とマケットの姿がみえる。陶板レリーフは岡山へ、マケットは信楽の奥田七郎の手元に遺された。

一・ひかりは西へ

昭和四七年（一九七二）、新幹線の躍進ぶりを端的に表現し、かつ強烈な印象を残していった「ひかりは西へ」のキャッチフレーズとともに、岡山に新幹線が開通した。その際にRSK（山陽放送）は、新幹線開通に合わせて「岡山の玄関口にふさわしい芸術作品を設置し、地域貢献を」と考えた。ちなみに、駅前の桃太郎像もこの時につくられたものである。

平成二一年（二〇〇八）九月三日の『毎日新聞』地方版と、制作に携わった岡田清がホームページにて《躍進》誕生秘話を明らかにしている。それに従いつつ当時の様子をみてみよう。

国鉄（当時）は、新幹線玄関口のスペースに企業広告として設置してもよいが、会社のPRはできる限り小さくなどといった条件を付したという。担当者の手書きのメモによると、作家の選定にあたっては「一〇〇年、五〇〇年先にも名声が続く、歴史に残る作家」という条件で、複数の作家が候補として挙げられていた。そのなかから、一九七〇年の大阪万博《太陽の塔》で名が知られ、かつ、当時のイベント「岡山交通博」を監修していた太郎が選ばれたのだという。

176

二・岡田清と《躍進》

太郎から声がかかったのが近江化学陶器。東京造形大学室内建築デザイン科を中退し、建築やインテリアの周辺のやきものづくりを目指して近江化学陶器にはいった岡田清は、《躍進》の制作責任者となった。

南青山の太郎のアトリエに行き、マケットつくりの手伝いに一週間から一〇日ほど通った。太郎は走り書きのような下図を現代芸術研究所のスタッフ冨和昭弘に手渡し、粘土で半立体のレリーフにしていく。太郎のチェックを得て、それを石膏型にとる。さらにFRP（繊維強化プラスチック）の型に取り、研磨仕上げをし、アクリル絵の具で彩色して五分の一のサイズのマケットをつくりあげる。

このマケットは信楽へと運ばれ、いよいよ制作となる。

完成寸法が横一〇m×縦四mであるので、制作場所は一〇m四方の広さが必要となるが、屋内では確保できなかったので、長野工場の屋外にテントを張った。まず、地面を整地して合板を敷き詰める。そ

岡山駅《躍進》部分（1972）

第二節　躍進

岡山駅桃太郎像

　の上に二〇〜三〇kgの粘土の塊を打ち込む。東京オリンピックの時と同様に夏場の暑い時期。過酷だったという。厚み二〇cm程まで打ち込み、平面の基礎とする。季節柄、粘土の乾燥が進んで亀裂が生じるのを防ぐため、作業が終わると如雨露(じょうろ)で水を掛けるのが日課となっていた。

　基礎が終わり、造形作業にはいると太郎、敏子そして富和が信楽にはいった。蒸し風呂状態のテントのなかで作業をする太郎は、時には短パン一つで、時にはウイスキー片手に作品と向き合ったという。

　造形が終了した作品は、図柄に沿って切断していくことになる。厚みが四〇cmにもなる粘土の塊は刃渡りの長い刺身包丁でも切断できず、刀のように長いナイフを鉄工所に発注した。切断したブロックは七〇〇個ほどにもなった。

　約八〇〇度で素焼きをし、コンプレッサーで釉を掛けた後、約一二四〇度で焼き上げる。このレリーフ土は焼き上げると一二％程度収縮することになっており、焼成後に並べてみるとピタリと納まった。無事焼き上がった作品は、一つ一つ梱包されて岡山へと運ばれ、山陽映画社の倉庫に一時保管された。《黒い太陽》の際にもタッグを組んだ平田タイル京都支店から施工専門のベテランの職人三人を岡山に呼び寄せた。岡田とともに四人で施工することになった。壁体の凹面には横方向にあらかじめ鉄筋がいれてある。レリーフブロックに赤銅線を通し、壁体にい

178

れられた鉄筋に縛り付け、裏側にモルタルを流し込む。貼り付けるというより、レリーフブロックを積み上げる感覚だったそうだ。

釉薬の色を間違えたことに気づきペンキで上塗りしてしまったこと、施工の際にサイズが合わなくなり陶板を削ってしまったことなど、岡田には太郎に明かせない大きな大失態があったものの、とりあえず作業は終了した。

かくして《躍進》は、造形作業に五カ月、焼成に二カ月、施工に一カ月を要し、新生岡山駅の玄関口を飾ることになったのである。

この後も、岡田は岡山にて自らの作品をつくりだし、陶造形を続けている。

第三節　太郎と陶光菴

一九七〇年代後半から、近江化学陶器が受注していた太郎作品の制作を、東京オリンピック当時の社長奥田繁夫の息子である和樹が引き受けるようになった。平成二年（一九九〇）には株式会社陶光菴となり、制作を続けた。

《誇り―眼と眼コミュニケーション》（1979）
学校法人京都外国語大学蔵

京都外国語大学の《誇り―眼と眼コミュニケーション》の制作をはじめ、《安曇野》《みつめあう愛》、さらには《坐ること拒否する椅子》や《歩み》《プランター》なども制作しており、大阪万博以降の太郎作品の制作を大きく担った。

一・《誇り―眼と眼コミュニケーション》

昭和五四年（一九七九）、この作品は京都外国語大学の国際交流会館一階正面のロビーに展示された。京都における国際文化交流の一大拠点としての役割を果たすためにつくられた建物のシンボルであった。現在は、学生たちが集う〝カフェ　タロー〟の壁面を飾っている。
この作品を制作していた頃、和樹は駆け出しで、プレハ

第二部　第四章　大阪万博以降の太郎と信楽

安曇野（1988）松川村役場庁舎玄関　松川村蔵

二・《安曇野》

この作品は、昭和六三年（一九八八）、長野県松川村出身の
サンワシャッターを興した戸澤武が松川村役場に寄付したもの
で、陶光菴にて制作された。

有明山と乳川・高瀬川・芦間川と松を配した構図に男女が頭
合わせに横たわる「安曇の中心の村」を現したもの、という。

太郎の陶板レリーフ作品のなかでは独特の作風が異彩を放つ
が、昭和五〇年（一九七五）にパリ国際センター大劇場の壁を
飾った五面のレリーフのうち、《いこい》が酷似する。

ブを工房にしていた。あちこちから釘が出ているような工房で
制作が始まった。

太郎は、昼は〝ダルマ〟、夜は〝ヘネシー〟で口を潤しなが
らの仕事であった。また、プレハブでの作業では、壁から出て
いた釘にズボンを引っかけて「誰だ～！　こんなところに釘を
刺したのは～！」と叫んでいたという。当時の工房ならではの
エピソードである。

第三節　太郎と陶光菴

《みつめあう愛》部分（1990）　株式会社ダスキン蔵

三 《みつめあう愛》

この作品は、平成二年（一九九〇）に万博公園のある大阪府吹田市ダスキン本社の二階渡り廊下の壁を飾るために、陶光菴にて制作された。昭和六三年（一九八八）九月にダスキンのフリーデザインマットのコマーシャルに太郎が出演して好評を博し、翌年、アメリカの第二九回国際放送広告賞を受賞したのだった。その縁もあって制作されたものである。

この機に、太郎は敏子を伴って（いや敏子に伴われて）信楽を訪れている。制作にあたった和樹やダスキン社員との酒席が設けられた小川亭、当時造成が進められていた滋賀県立陶芸の森での姿が画像におさめられている。小川亭の小河文人は「このときの太郎さんは弱ってはったなぁ」と言葉少なに語ったように、太郎が信楽を訪れるのは、これが最後となった。

第二部　第四章　大阪万博以降の太郎と信楽

四・とどろきアリーナの作品群

　平成七年（一九九五）、川崎市とどろきアリーナの開館にあわせて、陶光菴にて制作された。《青空》は一九六五年の堂ヶ島温泉ホテルの《日の誕生》に似ており、モチーフにした可能性がある。《マラソン》は昭和三九年（一九六四）の東京オリンピックの際に描いた油彩画、《マスク》は同四五年（一九七〇）の《太陽の塔》内部に設けられた《マスク》をモチーフにカラーリングをかえたもの、《風》

《みつめあう愛》岡本太郎、岡本敏子、レリーフ制作スタッフ（1990）　陶光菴提供

岡本太郎、岡本敏子他、小川亭にて（1990）
小河文人提供

183

第三節　太郎と陶光菴

とどろきアリーナレリーフ制作風景　岡本敏子、
冨和昭弘（1995）　陶光菴提供

川崎市とどろきアリーナ「東京オリンピック記念メダル」（1995）
川崎市蔵　とどろきアリーナ提供

とどろきアリーナレリーフ制作風景（1995）
陶光菴提供

川崎市とどろきアリーナ「札幌オリンピック記念メダル」（1995）
川崎市蔵　とどろきアリーナ提供

も同四六年（一九七一）の堂ヶ島温泉ホテルの《風》をモチーフにしている。このほかにオリンピック記念メダルも陶板レリーフにされている。

太郎が亡くなる前年に制作されたものであるから当然とはいえ、新作はない。前年に川崎市名誉市民になっていることから、業績を顕彰するという意味合いもあり、新作にはこだわらなかったのだろう。制作現場であった陶光菴には敏子と冨和が監修に訪れている。

184

五　《坐ることを拒否する椅子》ふたたび

　一九九〇年代前後から《坐ることを拒否する椅子》の生産が再びはじまった。制作を行ったのは和樹が率いる陶光菴。近江化学陶器で制作された当初の型は損傷しており、あらためて型をおこすことからはじまった。先にも述べたが、それ以前に制作されたものとは頂部の形状およびデザイン自体が若干異なっている。

《坐ることを拒否する椅子》出荷前の様子（2000〜01年頃）陶光菴提供

　岡本太郎記念館をはじめとして全国各地で《坐ることを拒否する椅子》をみることができるが、全種類が揃っているところは稀である。少なくとも九〇年代につくられたものは、デザインとカラーリングの組み合わせから三五種に上る。当然のこととはいえ、陶光菴にはデザインとカラーリングの組み合わせを示したメモが残されている。今や、《坐ることを拒否する椅子》の全体像は、このメモからうかがい知ることができるのみである。

第三節　太郎と陶光菴

Shigaraki（1968）今井善良蔵

《坐ることを拒否する椅子》デザイン画
（1）（1990年前後）　陶光菴蔵

《坐ることを拒否する椅子》デザイン画
（3）（1990年前後）　陶光菴蔵

《坐ることを拒否する椅子》デザイン画
（2）（1990年前後）　陶光菴蔵

186

第二部　第四章　大阪万博以降の太郎と信楽

信楽町が昭和四三年（一九六八）に建築業界向けに作成したPR冊子『Shigaraki』。その一ページには、信楽が生み出した代表的な作品として銀座松阪屋の外装や京都国際会館のガーデンファニチュアなどとともに三色の《坐ることを拒否する椅子》が写し込まれている。一九九〇年代に制作された一群と比較するとシェイプがやはり異なることに気づく。

そういった意味合いで、同三八年（一九六三）の『岡本太郎展』図録（一二三頁）と本書は初期の《坐ることを拒否する椅子》の姿を示すものであり、非常に興味深いものがある。

ともあれ、九〇年代に一五〇点の《坐ることを拒否する椅子》を制作し、一〇〇点ほどを出荷し、残りは平成一六年（二〇〇六）頃に出荷した。陶光菴は、バブル崩壊後、アートの仕事が激減し、同七年（一九九五）には一般のやきもの制作に転換したのだった。ちょうど潮が引くように、ひとつの時代が終わり太郎が亡くなったのが同八年（一九九六）の一月。をむかえたということなのだろう。

187

第四節　太郎と實がつくりだしたもの

1.《いのち躍る》

（一）太郎と寂聴のコラボレーション

昭和五八年（一九八三）、大塚製薬徳島研究所のハイゼットタワー外壁を飾るべく、奥田實の大塚オーミ陶業にて制作された陶板レリーフ。

《いのち躍る》原画（1982）大塚製薬蔵

これに《いのち躍る》と命名したのは太郎の知己であり徳島出身の瀬戸内寂聴。太郎の母親かの子の伝記小説『かの子撩乱』（講談社、一九六五年）を寂聴（当時は晴美）が書いたことから始まった親交である。

太郎のパートナーである敏子は、当時、新進気鋭の小説家であった寂聴に対して、太郎を巡

第二部　第四章　大阪万博以降の太郎と信楽

《いのち躍る》原画と制作スタッフ（1982）今井喜良提供

《いのち躍る》現場確認（1983）

《いのち躍る》モデル　大塚製薬紙コップ

って嫉妬にも似た複雑な感情を抱いていたといわれている。しかし、昭和四八年（一九七三）、寂聴（当時五一歳）が出家してからは敏子の態度が変わっていったようだ。出家したことによって、もう敏子を脅かす存在ではなくなったので安心したのだろうかと寂聴はいう[1]。これは三人の関係が穏やかになってからの作品といえる。

ともあれ、この《いのち躍る》は、青い静脈と赤い動脈を表現したもので、大塚製薬徳島研究所の壁を飾るべくデザインされた。

189

第四節　太郎と實がつくりだしたもの

なお《いのち躍る》の原画は二枚あり、集合写真の太郎の右隣の人物が持っているものが採用された原画、一番右端に写り込んでいるものが採用されなかったデザインの試作品である。
この陶板レリーフ、縦二・四二m、横一〇・〇八mと非常に大きなもので、完成後、通路に仮組みし、山の上から太郎が検品した。
ここで創り出されたのは国立代々木競技場の陶板レリーフに代表される凹凸のあるものではなくCAB（セラミック・アート・ボード）と呼ばれるものである。一枚当たりの規格最大寸法六〇〇×六〇〇㎜と大きいにもかかわらず反りや歪みがなく、焼き物でありながら優れた寸法精度を誇る。温度や湿度、日照や風雨、煙害や酸性雨などの外的要因でも変形・変色・褪色することがない優れた耐久性を持つのだ。
"やきもの"の新しい道を照らしている作品であるといってもよいだろう。
余談であるが、大塚製薬で使われていた紙コップがある（一八九頁）。デザインは《いのち躍る》を少しアレンジしたものである。お洒落すぎて使うに使えない。

二：《水火清風》

《水火清風》は、下水汚泥を焼却処理する入江崎総合スラッジセンター（川崎市）の開館を記念して、平成五年（一九九三）に大塚オーミ陶業にて制作された。ベースは「天空」を表す淡青色に「炎」の赤色、「水」の紺青、「風」の白色が躍動感溢れて流動する。「宇宙を火水が流れ、清らかに回帰していくさま」なのだという。

190

第二部　第四章　大阪万博以降の太郎と信楽

水火清風（1993）入江崎総合スラッジセンター
川崎市蔵　川崎市岡本太郎美術館提供

この作品が制作されたのは平成五年で、太郎が亡くなったのは同八年（一九九六）。手足が思うように動かなくなってしまった太郎の意図を汲んで、敏子が指揮を執った作品という。確かにこの作品制作時に太郎は信楽を訪れていない。

太郎の病状が進行していた同六年（一九九四）頃。實は晩年の太郎と顔を合わす度に、何かできることがあれば、と思っていた。太郎に対する周囲の人達の接し方に温かさが足りないと感じていたのだ。ある日、特別養護老人ホーム信楽荘の副理事長をつとめていた實は敏子に提案をした。

"東京にいると人目もあるから、信楽で看護してはどうだろうか" と。

敏子は實の申し出に感じ入った。しかし、太郎の身の回りの世話をしていた方の "最期まで面倒をみさせていただきたい" という意向が強かったため、その申し出は実現することはなかった。

その後、同八年七〜一〇月に開催された「ジャパンエキスポ佐賀'96世界・炎の博覧会」の折に、太郎作の《花炎》と名付けられたやきものオブジェが制作されることになった。開催地が "やきもの" 産地の有田であったことから、制作は地元で行うことになった。しかし、太郎作品らしい赤色を思うように出せなかった。そこで、敏子が實に協力するよう要請した。それに応えた實は、釉薬を用立て《花炎》は無事完成した。

太郎は完成を待たず、半年前の一月にこの世を去った。

191

第四節　太郎と敏がつくりだしたもの

《明日の神話》(1969)　岡本太郎記念現代芸術振興財団提供

三・《明日の神話》

《明日の神話》は、太郎が制作した縦五・五ｍ、横三〇ｍの壁画。昭和二九年（一九五四）、第五福竜丸がアメリカ軍の水爆実験の際に被爆したことをテーマにしたものであり、《太陽の塔》に匹敵する代表作である。昭和四三〜四四年（一九六八〜六九）に制作され、同四三年に開催されたメキシコオリンピックにあわせて建設中のメキシコシティのホテル「オテル・デ・メヒコ」のロビーの壁面を飾る予定であった。しかしオリンピックには間に合わず、依頼者の経営状態が悪化し、建設は中断され、壁画は放置されてしまった。

その後、ホテルが売却されるなど紆余曲折があり、壁画は行方不明となっていたが、太郎没後も敏子が探索を続けていた。その折り、ともに探索しようと声を掛けたのが實であった。ただ、残念なことに当時の實は公務繁多のためともに行動することができなかった。

平成一五年（二〇〇三）、単独メキシコに飛んだ敏子はついにメキシコシティ郊外の資材置き場にて《明日の神話》をみつけることに成功した。その後、所有権の移転交渉をまとめ、日本へと持ち帰ることになる。

同一五年（二〇〇五）、《明日の神話》が日本に到着する直前、敏子が急逝した。

ちょうどその頃、二〇〇五年日本国際博覧会（愛知万博）開催に向けて出された様々な企画の一つに、《明日の神話》を陶板で再現しようという計画があった。森村グループを中心とした企画であったが、大塚オーミ陶業にも参画の打診があった。結果的に金銭的な問題などで結実することはなかった。太郎（そして敏子）と實との縁の深さを感じることのできるエピソードである。

なお、《明日の神話》は修復され、同二〇年（二〇〇八）二月一七日に京王井の頭線渋谷駅とJR渋谷駅を結ぶ連絡通路に設置された[2]。

四．大塚オーミ陶業の陶板

太郎とのかかわりをきっかけに新たな技術を開発した大塚オーミ陶業の美術陶板について触れておかなければならない。

大塚オーミ陶業は、昭和四八年（一九七三）近江化学陶器（奥田孝社長、奥田實工場長）が大塚化学と合弁して設立されたものである。同四五年（一九七〇）から岩谷産業の仲介で大塚化学薬品の技術部と建築外装材のタイルの共同研究に取り組み、陶板の大型化を実現させたことから、本格的な生産を始めるために合併したのだという。

第四節　太郎と實がつくりだしたもの

江化学陶器における太郎の陶板レリーフ制作であった。陶板は高温で焼き付けているため釉薬が褪色する心配は極めて低く、維持管理も極めて容易である。また、近江化学陶器が培ってきた釉薬のバリエーションは極めて多く、原画・原形の再現力の精度は高い。まさに、従来にないものをつくり出したといえる。

この新技術の副産物ともいえるのが大塚国際美術館である。

この美術館は、大塚グループ創立七五周年記念事業として平成一〇年（一九九八）に徳島県鳴門市に

大塚国際美術館　大塚国際美術館提供

国会議事堂

愛知県豊橋市住宅工業団地に一万坪の用地を確保して建材用大型陶板の製造工場建設を計画したものの、オイルショックに見舞われ凍結。幅六〇cm、長さ二・四mの陶板の使い途を考えることになったのである。

そこで打ち出された一つの突破口が《いのち躍る》に代表される美術陶板であった。その底流にあったのが、大塚オーミ陶業の母体となった近

設立された千点を超える西洋絵画の複製をみることができる陶板名画美術館である。ここでは大塚オーミ陶業の技術をフルに生かして原寸大で現物の持つ色調と質感を復元し、美術書等とは違い、複製とはいえ、原画の持つ本来の美術的価値を味わうことができるという画期的な展示が行われている。

なお、同八年（一九九六）に開館した滋賀県立琵琶湖博物館にも大塚オーミ陶業のサイン陶板がある。七〇〇万人を超える入場者が踏みしめても開館当時の状態が保たれているのだという。驚きを隠せない技術である。

また、昭和一一年（一九三六）に建設された国会議事堂（当時は帝国議会議事堂）にも信楽生まれのやきものが使われている。中央塔屋根部分にはテラコッタが用いられており、常に風雨にさらされている場所でもあり改修が必要となった。建設時には大阪窯業が製造したものの既に廃業していることから、強固なテラコッタを求めた結果、白羽の矢が立ったのが大塚オーミ陶業であったのだ。平成元年（一九八九）に改修され、今日も国会議事堂を護っている。

参考文献

（1）NHKBSプレミアム　『太郎と敏子　―瀬戸内寂聴が語る究極の愛』二〇一二年四月一日放送

（2）『明日の神話』再生プロジェクト　『明日の神話　岡本太郎の魂』青春出版社、二〇〇六年

（3）奥田實「大塚国際美術館プロジェクト」『建築（環境）とやきもの　そして信楽』（一社）紫香楽トリエンナーレ推進機構、二〇一二年

太郎と信楽

一・太郎と信楽の出会い

　第一部でみてきたように、信楽窯は長いやきものづくりの歴史のなかで実に様々な製品をつくりだしてきた。はじまりは、無釉焼締の壺・甕・擂鉢といった暮らしのやきものであり、一八世紀半ば以降はもっぱら京焼風の施釉陶器をつくりだしていた。明治以降になると、それらをつくりつつ近代工場の部品や容器、建材などといったものを積極的につくりだすようになった。

　これらの分野のやきものは、偶発的に生まれてきたものではない。一八世紀半ばから信楽窯で全面展開した釉薬をかけたやきもの生産を基盤にしつつ、殖産興業を目指した近代への歩みとともに近代工業に不可欠な耐酸容器や製糸業の日本的展開に不可欠な糸取鍋をつくりだし、また、太平洋戦争敗戦後の日本の復興に不可欠な建材であるタイルをつくりだしたのだった。また、これらの分野は限定された時期に特定の人たちだけがかかわったものではなく、少なくとも一つの時代を代表する製品であり、かつ、今でも最も生産額の多い分野でもある。信楽のやきものの世界では、今なお強い命脈を保ち続けているのである。

「意外だ！」「タヌキや火鉢や茶器だけをつくっていたのではないのか？」といった声も聞こえそうであるが、これもまた信楽焼の実態なのである。

二、太郎を信楽にいざなったもの、そして生みだしたもの

（一） いざなったもの

太郎を信楽へといざなう大きな決め手となった赤色の釉薬だった。

太郎は一九五〇年代から立体作品に取り組むようになり、それを屋外で恒久的に展示することを志向するようになった。いわゆるパブリックアートである。太郎は、耐久力のあるやきものでつくりだすことによって永く展示できると考えた。ただし、そこには大きな障害があった。太郎の作品のなかで重要な役割を果たす赤色は、当時の釉薬では自在に表現できなかった。試行錯誤の一〇年間を経て出会ったのが信楽の近江化学陶器だったのだ。

これは、近江化学陶器の釉薬開発があればこそのものであり、当時の他の〝やきもの〟産地においてはつくりだし得なかったものであることは間違いない。極めて簡単ないい方ではあるが、信楽の持つ「技術力」が必然として太郎をいざなったといえるだろう。

また、両者の出会いからは後のこととなるが《いのち躍る》などを制作した大塚オーミ陶業が開発した大型陶板もあげておかなければならない。コンクリートでつくったように歪みのない巨大な陶板と優れた釉薬開発に裏打ちされた色彩再現力を持ち、かつ高温度で焼き付けることから褪色の心配もないものであった。これもまた当時の他の〝やきもの〟産地においてはつくりだし得なかったものである。

つまり、信楽は太郎の作品を淡々と〝やきもの〞に変換する場であったのではなく、先取の気風を以て、新たな技術を繰り出すことによって太郎の求める芸術をサポートするパートナーであったことがわかるのである。

(二) 生みだしたもの

一つは、つくりだされてから五〇年弱になるが、今なお大阪の空に屹立している《太陽の塔》の背面にある《黒い太陽》をはじめとする信楽生まれの岡本太郎作品である。太郎が生み出した多くのパブリックアートは、今や町の風景に溶け込み、ずっとずっと前からここに居るような顔つきをしている。私たちは遺跡から出土したやきもののうち一二〇〇度を超えるような高温でやかれたものは千年の歳月を経ても変形することも褪色することもないことを知っている。信楽で生まれた太郎の陶作品は、これから先も、わざわざ壊されて粉砕されることがない限り、ずっとずっとそこに居続けるのだろう。

もう一つは、結果としてではあるが、信楽窯に芸術の種を蒔いたことも挙げられる。

東京オリンピックや大阪万博での陶板レリーフなどの制作にあたってアシスタントを務めた若者たち大谷無限、奥田博土、川崎千足、小嶋太郎、笹山忠保らはいずれも現在の湖国の芸術界を牽引するトッププランナーである。ただし、彼らの作風は太郎のものとは明らかに異なる。しかし、彼らの話を聞くとやはり大きな影響を受けていることがわかった。彼らは太郎の作風をなぞったのではなく、芸術家としての在り方について大きな影響を受けていたのだった。それは、むしろ太郎の望むところでもあったのではないかと勝手に想像している。

三、太郎にとっての信楽—太郎と信楽の距離感—

(一) "やきもの" で表現する場としての信楽

昭和二七年（一九五二）、モザイクタイル作品を制作するために伊奈製陶を訪れた太郎は思わぬ副産物を手にいれた。前年にみた縄文土器に触発されて初の立体作品である《顔》をつくったのである。

一九五〇年代には東京世田谷の陶芸家辻輝子の窯、二七年（一九五二）から群馬月夜野焼の福田祐太郎の窯に通い、幾つかの作品をつくっている。同二七年の《笑い》《煙草セット》、同三一年（一九五六）の《雑草》、同三三年（一九五八）の《四つ足》、同三二年（一九七七）《歓喜》、同三三年（一九七八）の《むすめ》《風神》《雷神》である。同五七年（一九八二）には生け花草月流家元の勅使河原宏の越前の陶房にて《踊る》などの作品をつくっている。

さて、先に時系列に沿って太郎と陶産地としての信楽とのかかわりをみてきたわけであるが、果たして太郎は信楽で創作活動を行ったのであろうか？

近江化学陶器と陶光菴にて大型の陶板レリーフをはじめ《坐ることを拒否する椅子》を、近江化学陶器にて《手の椅子》《犬の植木鉢》《顔》《むすめ》を、陶光菴で《歩み》《プランター》を型から量産していることは確実である。ただし、問題は、信楽にて太郎がオリジナル作品を創作したかどうか、なのである。

答えは、否。

今後、手なぐさみにつくったものが発掘される可能性は否定しないものの、作品と呼びうるものは出現しないとみてよいのではなかろうか。

初期の伊奈製陶での創作を描くと、太郎が"やきもの"づくりをしたのは、辻や福田といった東京近郊の個人の窯に限られそうである。物理的な距離もあってか、太郎にとって信楽は作品を"やきもの"で"表現"する場であり、"創作"する場ではなかったのであろう。

ただ、太郎は信楽で全く粘土と親しまなかったわけではない。一つだけ残されているエピソードを紹介しておこう。

或る日、太郎が二メートル角程の粘土を並べさせた。

粘土を前に、太郎は蓆を体に巻き付けた。

そして粘土の上を蓆をコロコロ、コロコロと転がった。

粘土には縄目のようなものがついた……

それを、わざわざ焼いてもらった。

その後、取材に来た記者に向かって自慢げに

"凄いだろう〜"と。

"先生、蓆を体に巻き付けて転がっていただけじゃないですか〜"

というと

"内緒、内緒"と太郎。

どこまで本当かわからないが、太郎の信楽縄文土器（？）の話である。

第一部　太郎と信楽

（二）太郎と信楽の距離感

　太郎が作品をつくりだしたのは近江化学陶器・大塚オーミ陶業・陶光菴であり、その場は限られていた。それ故、太郎が信楽とかかわった年月の長さに比して、太郎の信楽での姿を知る人は思いのほか多いとはいえない。

　それだけに個々人のかかわりは深かったといえるものの、かかわりが深ければ深いほど愛憎入り交じるものであるのが人の常である。にもかかわらず、不思議と太郎のことを悪くいう人はいない。出会う人、皆に愛される希有な人物、それが信楽での岡本太郎であった。

　信楽で制作された数多くの太郎作品が世に出ていったという事実もさることながら、そこで育まれた太郎と信楽の人々の親しさは、何物にもかえ難いものなのだ。

三、太郎からのエール

　むすびに、太郎が信楽のことについて唯一活字にしたものがあるので紹介しておこう。昭和四三年（一九六八）に書かれたものであるが、何もかも見透かされたような言葉である。

　　信楽の静かに開けた空間には
　　古代からの香り高い生活の響きが生きている

　　ここの焼きものも　その素朴な情感

そして堅牢な味わいに　歴史の深みを感じさせる
私は紫香楽の宮の跡で　日をあびて寝ころびながら
よく感動にたえぬ思いにとらわれる
時代はどんどん進展して行く
この古びた窯の町も現代的生産に脱皮して行かなければならないだろう
伝統のあるところこそ難しい
町の人も勿論だが
信楽を愛する外部の人間が　一緒に力をあわせて
この町の魅力を生かして行きたいものだ

（Shigaraki 1968）

あとがき

　本書は、平成二七（二〇一五）年八月から九月にかけて「信楽焼の近代とその遺産 ——岡本太郎、信楽へ」と題した展覧会を滋賀県立陶芸の森産業展示館で行うにあたって、その内容をまとめようという試みの中で執筆したものである。

　その趣旨は本論で述べたように、岡本太郎と信楽窯の意外な関係を明らかにしたものだ。考古学を専門とする私と信楽焼のかかわりはともかくとして、岡本太郎ともなると明らかにミスマッチといわれるかもしれない。しかし、意外なことに平成二一年度には甲賀市信楽伝統産業会館常設展リニューアルを手がけるにあたって岡本太郎と信楽焼のかかわりを展示し、平成二三年度には滋賀県立陶芸の森産業展示館にて『岡本太郎と信楽——生誕100年・信楽町名誉町民40周年』と題した展覧会を手がけているのだ。一〇年前には想像もできなかったが、今や、私の研究テーマの一つといっても過言ではない。

　そもそも私が信楽焼と本格的に向き合うようになったのは、平成一三年（二〇〇一）の金山窯の発掘調査を担当してから。それから一〇年以上の歳月が経ったのだが、振り返ってみると多くの時間を信楽焼にかかわることに費やしていることに気付く。考古学的な〝やきもの〟の調査・研究に端を発したかわりではあったが、滋賀県立陶芸の森にて私が発掘調査を担当した金山二号窯を再現して焼成を行う

203

という楽しいプロジェクトや、"信楽汽車土瓶"をめぐる地元での聞き取り調査、信楽伝統産業会館や陶芸の森産業展示館での展示、無形文化財の認定をはじめとする信楽の人たちとのかかわりが、信楽の距離を縮めてくれた。

ある先輩は「土の中から出てくる"乾きもの（やきもののこと）"が専門のはずなのに、最近は"生もの（人間のこと）"も扱うようになったんやなぁ」と笑いながら言う。信楽焼の調査・研究に費やす時間は変わらないものの、確かに乾きものに触れている時間は減った。そのかわり、自分の世界が広がったのだと思うようにしている。

大阪万博の少し前に生まれた私のアルバムの中で、確かな記憶と照合できるものは、保育園の遠足で行った昭和四八年（一九七三）一〇月二三日火曜日に万博記念公園で撮影された集合写真である。幼い私の背後にしっかりと写りこんでいるのが"太陽の塔"。実家は中華料理屋を営んでおり、定休日は木曜日。当時は母も店を手伝っていたことから、土日祝日に家族で出かけるということはなかった。それだけに、母が店の手伝いを休んで保育園の遠足についてきてくれたことが嬉しくてたまらなかった。秋晴れの一日、太陽の塔のもとで楽しく過ごした記憶がある。

ちなみに、私が太陽の塔をみたのはこれが初めてではないようだ。アル

1973年10月23日エキスポランドにて　　1970年春大阪万博にて

204

あとがき

バムをめくると冬服を着た母、姉、兄、そして母におわれた私が太陽の塔をうつっている写真がある。撮影者は父だ。写真に日付はみえないが、大阪万博は昭和四五年（一九七〇）三月一四日から九月一三日までだったので、服装からすると開幕間もない頃に連れて行ってもらったのだろう。とはいえ、私は二歳半。まったく記憶がない。きっとウキウキしながらの家族の休日だったと想像している。

それはともかく、今は廃園になってしまったエキスポランド、国立民族学博物館やガンバ大阪の試合をみるために幾度も万博記念公園に足を運ぶたび、緑の芝生と青空を背景に屹立する〝太陽の塔〟を何の違和感もなく見上げている。幸か不幸か、太郎作品の存在は私の中で昔から在るものとして擦り込まれてしまっていたようだ。

つまり、私の研究テーマの一つである信楽焼と私に擦り込まれている太郎作品が出会って生まれたのが本書ということになる。滋賀県教育委員会での公務の傍らで、これを展覧会や書籍の形で表現する際の〝努力〟は〝楽しさ〟や〝懐かしさ〟に置き換わり、考古学からどんどん離れていくことについてはちょっとした冒険気分で乗り切ることができた。

とはいえ、信楽に遺されている資料の掘り起こしや聞き取り調査は困難を極めた。本論でも述べているように、今や昭和三〇年代以前の記憶はよほどの出来事でない限り確かなものはなく、朧げあるいは怪しげである。加えて、新陳代謝の著しい町であるが故に、記録の残り方も極めて断片的である。太郎とのかかわりについては、奥田七郎さんや實さん、和樹さんをはじめとする信楽の方々の証言が極めて詳細で、しかも裏を取れることが多かった。しかし、糸取鍋と硫酸瓶についてはかなりの難物で

205

あった。糸取鍋については、各地の製糸会社に不躾な質問をし、そのうち幾つかには足を運んで実物を調査することもしばしばで資料調査を繰り返し校正時にも手を入れた。硫酸瓶にいたっては、最終的に確かな実物にあたることができず、今回の企画の中では明らかに"空振り"に終わってしまった。

ゴールの期日が決まっている中で、果たして答えが出せるのかとドキドキしながらの大冒険であった。信楽の方々には、可能な限り私の"知りたい"というわがままに付き合っていただいた。本書は、展覧会の相棒である信楽焼振興協議会の長谷川善文さんやこまごまとしたことを引き受けて下さった岡村真妃さん、調査員をかって出てくださった佐藤信夫さんをはじめとする皆さんのご協力ご助力があって初めて形になったものである。私の好きなサッカーにたとえると、皆が頑張ってゴール前まで運んでくれたボールをゴールに流し込むだけだったということだろう。ありきたりな言葉ではあるが"チームメイト"には"感謝"の念しかないし、なぜかゴール前でフリーだった"幸運"にも感謝したい。

わたくしごとはともかく、近年の信楽焼産額の統計資料をみるまでもなく、信楽焼は不振にあえいでいる。今回の企画が信楽焼の売り上げに直接的に貢献するとは思えない。とはいえ、信楽が時代の求めに応じて様々なものをつくりだすことのできるやきものの町であったことを明らかにすることはできたであろうし、そのことを多くの人に知ってもらいたいと思っている。平板な言い方ではあるが、信楽窯の来し方を知ることにより、行く末を考えてもらう材料にしていただきたいのである。

その結果として信楽がより元気になり、さらにいろいろな試みが実を結ぶようになるということは"望

206

外の喜び"ではなく、具体的な目的である。これからも私の立ち位置で私のできることを求められるのであれば、その営みを続けていきたいと思う。

最後に、私の研究生活をとりまく様々な事柄に感謝しつつ、いつかまた来るであろう新たな冒険の日まで、ひとまず筆を擱くこととする。

お世話になった方々のご芳名を記し、謝意を表します。（五十音順、敬称略）

天橋歩・石鍋由美子・一谷薫・伊藤公一・伊庭功・今井喜良・今井智一・宇田安利・大谷司朗・大西左朗・小河文人・奥田和樹・奥田一美・奥田工・奥田信泰・奥田七郎・奥田博士・奥田實・片野雄介・加藤優子・川崎千足・川澄一司・神崎倍充・岸下新之介・小嶋太郎・金野勝幸・佐々木翔・佐藤博一・笹山忠保・杉本喜代美・杉山道夫・髙橋順之・髙橋善雄・高林千幸・竹田憲治・谷井猛・冨岡有美子・富増純一・中島悠・中野晴久・正田孝夫・平尾政幸・平岡孝・福泉隆明・藤井博子・藤田仁史・藤原雅信・桝村麻貴・松田晃代・三村恵三・宮本ルリ子・山本愛子・渡辺芳郎。

愛知大学中部地方産業研究所・浅井歴史民俗資料館・アストラカン大阪・伊吹山文化資料館・大小屋・大阪府日本万博記念公園事務所・大塚オーミ陶業・大塚国際美術館・大塚製薬株式会社・岡本太郎記念館・岡本太郎記念現代芸術振興財団・学校法人京都外国語大学・株式会社髙島屋大阪店・株式会社ダスキン・川崎市岡本太郎美術館・グンゼ株式会社・国立競技場・山陽放送株式会社・滋賀県工業技術総合センター信楽窯業技術試験場・滋賀県平和祈念館・滋賀県立陶芸の森・滋賀県立図書館・信楽小学校・シルク博物館・シルクファクトおかや岡谷蚕糸博物館・大久野島毒ガス資料館・堂ケ島温泉ホテル・陶光菴・富岡市教育委員会・富岡製糸場・富岡市立美術館博物館・東近江大凧会館・松川村。

年代	年	年齢	岡本太郎略歴	年	世界の動き	年	信楽の動き
一九一一	一九一一		明治四十四年二月二十六日漫画家の岡本一平、歌人・小説家の岡本かの子の長男として神奈川県橘樹郡高津村二子（現・川崎市）に生まれる。	一九一一	辛亥革命が始まる。	一九一一	原材料粉砕工場設立。
				一九一四	サラエボ事件をきっかけに第一次世界大戦が始まる。		
				一九一五	中国が二十一カ条要求を承認する。		
				一九一八	ドイツの帝政が倒れ第一次世界大戦が終わる。		
一九二〇	一九二九	18歳	慶應義塾普通部卒業。四月、東京美術学校（現・東京藝術大学）西洋画科に入学。父・一平のロンドン軍縮会議の取材旅行に同行し、一家で箱根丸にて神戸港を出港。マルセイユを経由してパリ着（一九三〇）。	一九二九	ニューヨーク株式が暴落して世界恐慌が始まる。	一九二二	紫香楽宮跡史跡に指定。
						一九二六	滋賀県立信楽窯業試験場設立。
一九三〇	一九三一	20歳	パリ郊外セーヌ県ショワジー・ル・ロワ（Choisy le Roi）のリセ「パンシオン・フランショ」で学ぶ。パリの公募展、展覧会に多数出品する。			一九三〇	長野町が信楽町と改称。
	一九三三〜一九三六			一九三六	スペインでフランコによる内乱が起こる。	一九三五	信楽陶器工業組合設立。

	年	年齢	事項	年	世界の出来事	年	事項
	一九三七	26歳	G・L・M・社より初めての画集『OKAMOTO』（ピエール・クルチオン序文）が刊行される。	一九三七	中国国民政府が重慶に遷都する。		
	一九三八	27歳	パリ万博跡地にミュゼ・ド・ロム（人類博物館）が開館。パリ大学の学生として同館で行われていた民族学の父マルセル・モース教授の授業に学ぶ。	一九三八			
	一九三九	28歳	国際シュルレアリスム・パリ展に「傷ましき腕」を出品。母・岡本かの子没（享年49）。	一九三九	ドイツがオーストリアを併合する。ドイツがポーランドに進入し、第二次世界大戦が始まる。		
一九四〇		29歳	マルセイユからの最後の帰国船・白山丸にて帰国の途につく。	一九四〇	フランスがドイツに降伏する。		
	一九四三	31歳	応召し現役初年兵として中国戦線に出征。	一九四一	昭和十六年十二月、日本軍がハワイの真珠湾を攻撃し、太平洋戦争が始まる。		
	一九四六	35歳	約半年間の中国・長安付近での俘虜生活を経て復員。戦火により青山の自宅にあった全ての作品を焼失したことを知る。母・かの子の実家、大貫家で暮らす。この頃、鎌倉の川端康成宅にも居候をする。十一月頃、世田谷・上野毛にアトリエを構える。	一九四五	八月、日本が連合軍に無条件降伏し、天皇自ら終戦の詔勅を放送する。	一九四四	信楽陶器武器振興会結成。

年代	年	年齢	岡本太郎略歴	年	世界の動き	年	信楽の動き
	一九四七	36歳	第32回二科展に「夜」「憂愁」を出品。			一九四七	信楽陶器工業協同組合設立。
	一九四八	37歳	二科会会員に推挙される。花田清輝らと「夜の会」を結成し、前衛美術運動を始める。埴谷雄高、野間宏、椎名麟三らが参加。父・岡本一平没（享年62）。	一九四七	昭和二十二年五月、日本国憲法が施行される。		
一九五〇	一九五一	40歳	東京国立博物館で縄文土器を見て衝撃を受ける。	一九四八	国連総会で世界人権宣言が採択される。	一九五〇	信楽陶器卸商業協同組合設立。
	一九五二	41歳	縄文土器を見た衝撃を「四次元との対話―縄文土器論」として『みづゑ』に発表。伊奈製陶常滑本社にて「創生」とともに「顔」を制作。			一九五一	昭和天皇行幸（十一月十五日第一次）。
	一九五三	42歳	南仏ヴァロリスのピカソの陶房を訪ねる。			一九五三	多羅尾大水害発生。
	一九五四	43歳	『今日の芸術―時代を創造するものは誰か』（光文社）を刊行、ベストセラーになる。			一九五四	信楽町発足（信楽町、雲井村、朝宮村、小原村、多羅尾村の五カ町村が合併）。
	一九五六	45歳	縄文土器論を収録した『日本の伝統』（光文社）を出版。丹下健三設計の旧東京都庁舎に「日の壁」等11面の陶板レリーフを制作。	一九五七	ソ連が人工衛星の打ち上げに成功する。		

210

一九五七	一九五八	一九五九	一九六〇	一九六一	一九六二	一九六三	一九六四	一九六五
	47歳 『日本再発見—芸術風土記』（新潮社）を出版。		49歳 『中央公論』に「沖縄文化論」を連載する。	50歳 『忘れられた日本〈沖縄文化論〉』（中央公論社）を出版。十一月、毎日出版文化賞を受賞する。	52歳 アントニン・レーモンドの依頼によりD氏邸（東京・渋谷）に彫刻と壁画による浴室を制作。「坐ることを拒否する椅子」を制作。〔「坐ることを拒否する椅子」〕	52歳 岡本太郎展（第一会場／池袋・西武百貨店、第二会場／銀座・東京画廊）を開催。名古屋、川崎、仙台、福岡、千葉、大阪を巡回。丹下健三設計による代々木総合体育館に「競う」など五面の陶板レリーフを制作。東京オリンピック参加記念メダルを制作。	53歳 『神秘日本』（中央公論社）を出版。	
信楽町観光協会発足。		キューバ革命が起こる。			滋賀県無形文化財、技術保持者として上田直方、高橋楽斉の両氏指定。	ケネディ大統領が暗殺される。		トンネル窯の築炉、操業工場始まる。

年代	年	年齢	岡本太郎略歴
	一九六五	54歳	伊豆・堂ヶ島温泉ホテルに陶板レリーフ壁画「日の誕生」、「風」を制作。
	一九六六	56歳	日本万国博覧会のテーマ展示プロデューサーに就任。
	一九六七	57歳	メキシコのホテル、オテル・デ・メヒコの大壁画「明日の神話」制作のため、現地にアトリエを構える。万国博テーマ展示の基本構想を発表。
	一九六八	57歳	愛知・犬山ラインパーク(現・日本モンキーパーク)に「若い太陽の塔」を制作。
	一九六九	58歳	大分・別府駅前サンドラッグ・ビルの外壁に陶板レリーフ壁画「緑の太陽」を制作。メキシコにて《明日の神話》完成。

「日の誕生」

「風」

「緑の太陽」

年	世界の動き
一九六六	中国で文化大革命が始まる。
一九六九	アメリカのアポロ11号で人類がはじめて月に到着する。

年	信楽の動き
一九六七	中井出(宮町)古窯双胴穴窯発掘。

一九七〇	一九七二		一九七五	一九七七	一九七八
59歳	61歳		64歳	66歳	68歳
万国博シンボルゾーン中央に「太陽の塔」「母の塔」「青春の塔」を含むテーマ館が完成。テーマ館館長に就任。	山陽新幹線開通にあわせ、新幹線岡山駅の陶板壁画「躍進」を制作。		「太陽の塔」の永久保存が決定される。	ティーセット「夢の鳥」が発売される。	京都外国語大学に陶板壁画「誇り・眼と眼コミュニケーション」を制作。

「人類の広場」

「誇り・眼と眼コミュニケーション」

「躍進」

		一九七五		一九七九	
		ベトナム解放軍がサイゴンを占領し、ベトナム戦争が終わる。		アメリカのスリーマイル島原発で事故が起こる。	

一九七〇	一九七二	一九七三	一九七五	一九七七	
信楽焼、万国博覧会に施設参加。	名誉町民に、岡本太郎、加藤貞蔵を推挙。	大塚オーミ陶業設立。大型陶板製品化される。	通産大臣指定、伝統工芸品として信楽焼が指定。	信楽伝統産業会館竣工。	

年代	年	年齢	岡本太郎略歴	年	世界の動き	年	信楽の動き
一九八〇	一九八〇	69歳	東近美に暴漢あらわる。「コントルボアン」傷つけられる。	一九八三	大韓航空機がサハリン沖でソ連軍機に撃墜される。	一九八四	紫香楽宮関連遺跡発掘調査開始。
	一九八一	70歳	「日立マクセルビデオカセット」のコマーシャルに出演。「芸術は爆発だ!」の言葉が流行語となる。	一九八八	盧泰愚韓国大統領が就任。イラン・イラク戦争が終結。		
	一九八三	72歳	大塚製薬徳島研究所ハイゼットタワーの外壁に陶板壁画「いのち躍る」を制作。				
	一九八八	77歳	長野県北安曇野郡松川村役場に陶板壁画、「安曇野」を制作。	一九八九	天安門事件。ベルリンの壁崩壊。		
	一九八九	78歳	福井県越前陶芸村に「月の顔」を制作。	一九九〇	イラクがクウェートに侵攻。湾岸戦争の引き金となる。西ドイツに東ドイツが編入される形で統一。(ドイツ再統一)	一九九〇	滋賀県立陶芸の森竣工。
一九九〇	一九九一	79歳	ダスキン大阪本社に陶板壁画「みつめあう愛」を制作。				

214

一九九一	一九九三	一九九五	一九九六
80歳	82歳	84歳	
東京都庁の新宿移転にともない、丸の内庁舎の取壊しが決定する。翌年、岡本太郎美術館の建設計画が発表される。	川崎市に主要作品を寄贈。川崎市名誉市民の称号が贈られる。川崎市・入江崎総合スラッジセンターに陶板壁画「水火清風」を制作。 「水火清風」	「風」「マラソン」など制作。川崎市とどろきアリーナに陶板壁画 「風」 「マラソン」	平成八年一月七日急性呼吸不全にて死去。

一九九五
マイクロソフト社がWindows 95を発売。（十一月二十三日、日本語版発売）

一九九一
世界陶芸祭開催。信楽高原鐵道列車事故発生。

■執筆

畑中英二（はたなか・えいじ）

一九六七年、京都府京都市東山生まれ。龍谷大学文学部史学科国史学専攻卒業。人間文化学博士（滋賀県立大学）。専攻は考古学、中でも手工業史、近江の地域史に興味を持つ。紫香楽宮・甲賀寺関連遺跡および、信楽焼窯跡の調査にたずさわる。一九九一年より財団法人滋賀県文化財保護協会を経て、滋賀県教育委員会事務局文化財保護課。主な編著に『信楽焼の考古学的研究』『続・信楽焼の考古学的研究』『信楽汽車土瓶』（いずれもサンライズ出版）などがある。

岡本太郎、信楽へ
――信楽焼の近代とその遺産――

発 行 日	二〇一五年八月一日　初版第一刷発行
企画・編集	信楽焼振興協議会
発　　行	信楽焼振興協議会 〒529-1804 滋賀県甲賀市信楽町勅旨2188-7 滋賀県陶芸の森　信楽産業展示館内
発　　売	サンライズ出版 〒522-0004 滋賀県彦根市鳥居本町655-1 電話　0749（22）0627

無断複写・複製を禁じます。
乱丁・落丁本はお取り替えいたします。
©信楽焼振興協議会　2015
ISBN978-4-88325-574-0 C0072